浩漢設計與
陳文龍的美學人生

AESTHETIC WAY OF LIFE,
WEN-LONG CHEN AND
NOVA DESIGN

陳文龍・李俊明　著

設計。品

推薦序

　　從個人的設計創意；到現在據點遍布台北、上海、廈門、義大利Sondrio、美國矽谷與越南胡志明市，跨亞、歐、美三洲共200多位員工的亞洲最大設計公司的領導經營，陳文龍先生應是有最大機會，去探索華人設計與華人品牌未來的人。風格與設計，追根究柢說，還是植根於生活的土壤。大陸做為「世界市場」的興起，原創的「華風設計」有絕好的機會在這個大實驗場裡被檢驗。《設計。品》這本書，正好透視了陳先生與他領導的「浩漢設計」在這個大事業計畫的視野與企圖心。

李仁芳

政治大學科技管理研究所教授

　　音樂、建築、繪畫、產品設計，無一不是藝術的領域，唯產品設計與其他不同之處在於，它內在有更多的商業考量，是產業鏈從上游到下游精密配合的結果。在層層人員與組織的意見交會、激盪之下，創意靈感從何而來？有多少創作的初心能通過考驗？在遙遠的消費者那端，是否能體驗那所謂的創意呢？閱讀陳文龍這本書，給了我莫大的啟發。

段鍾沂

滾石唱片董事長

　　觀察經驗，繪畫經驗，書法經驗，看展經驗，收藏經驗，學佛經驗，閱讀經驗，聽課經驗，旅行經驗，種種經驗造就了設計師美感的功力，出書「分享」經驗更圓滿了設計師有情的生命。

徐莉玲

學學文化創意基金會/ 學學文創志業 董事長

推薦序/
設計之為美、文化之為根 — 源自自然與生活的設計分享

設計是一種生活、一種品味、一種和諧、一種文化、一種融合，它可以發自於個人，表現於生活；它是源於自然，而傳承自文化，復因文化差異的衝擊而融合。如同本書作者陳文龍先生引用《考工記》所述：「天有時，地有氣，材有美、工有巧。合此四者，然後可以為良。」一項廣為大眾接受、並經得起時間歷練的設計，就是在這種環環相扣、融合各種因素的天時地利人和下，孕育而生。

設計與美感、文化是習習相關的。以「美」為例，美是一個很抽象的字眼，西方美學將美定義於黃金比例，黃金比例存在於自然界的各種型態裡，米羅的維納斯之為美，是由於其五官符合美學的黃金比例。東方中國的美存在於虛實交錯的假山流水間，藉由遠景近物的假借融合，創造獨有的庭園山水。東西方對美的觀感雖不同，卻不約而同取之於自然。師法自然「美」需要來自於自然敏銳的觀察、各式生活型態的體驗，釋放人體五官以盡情接收五感帶來的各種對話，「美」即油然而生。換言之，要懂得生活，才能體悟生活美學。

「文化」也是設計發展的一大要素。文化是人類的根源，同時也是世界各地設計發展的源頭。有價值的設計，必定無法擺脫文化的影響，誠如蘋果電腦iPod的成功，是由於它充分表達並且反映美國人的文化及生活型態，因此於美國快速興起盛行，進而流行傳播至全球各地。日本之所以能快速發展各式小巧的電子產品，也是因其民族文化的特殊需求，為解決這些生活上的需求，進而促成了日本成為現代精巧產品開發及設計的龍頭地位。日常起居作息的累積生成了文化，人們為促進生活的便利舒適而設計，「設計」因此是各式文化的反射。

本書作者陳文龍先生於台灣工業設計界已深耕數十載，其創立的浩漢設計公司更執台灣工業設計業界之牛耳，所設計之產品獲國際設計大獎無數。書中呈現的即是他自高中時期的設計啟蒙以來，種種個人興趣、生活經驗、文化觀察、人生經歷的分享，其中包含了美學的觀感、感知的培養、文化給予設計的衝擊、浩漢公司設計的精華以及放眼未來的規劃。相信這些觀點將是設計人值得細細品味的字句，細讀此書將會開啟設計之所以為設計的真正意涵，也將為「台灣原創」的設計實力注入一股新意。

張光民

台灣創意設計中心 執行長

推薦序/
冷靜、平衡的成功者 — 我所認識的陳文龍總經理

從最早的「進口替代」政策開始，台灣從事「工業」的歷史已經有半世紀之久，但說也奇特，直到最近的十年，「工業設計」才成為我們社會裡的顯學，而如果你稍微留意週遭的世界，可以發現——也約莫在這時候，台灣絕大部分的工業快速地轉移到中國大陸，不再有工廠的「後工業社會」，開始成為台灣經濟發展的新圖像。

為什麼在大部分台灣發展工業的時光中，我們並不太需要「工業設計」，而在幾乎已沒有工廠生產線的年代，「工業設計」卻突然成為產業經濟樞紐？

如今看來，「沒有工業設計的工業」和「沒有工業的工業設計」，都有其相對應於其特定社會脈絡的獨特意涵，也就是說：在兩個時間帶的世界經濟分工地圖中，台灣的比較優勢能力，變得不一樣了。

在工業發跡的五〇年代，「勞動力」是最快也最容易變現的生產要素（如今看來，是來自於它的便宜和品質——也就是「勤奮」這一特質），各類工廠轉瞬間開滿了台灣的田野，在當年，「做什麼」未必重要，最重要的是「趕快做」，蔣經國行政院長推動十大建設時的名言：「今天不做，明天就會後悔」，深刻地反映了當時社會的集體氣氛。但在二十一世紀的今日，我們的勞動力已經變得很昂貴，而且也未必認同那種極權高壓的管理模式，但因為我們社會有著悠久的「開工廠」歷史，因而，保留著某種對生產過程的高度敏感與對製造工法的探索熱誠，但卻在終端成果上更著重於「新形式」和「新意義」開發的「設計接單製造」（ODM）產業模式，便構成了台灣此一「後工業社會」的主要特徵，其中關鍵的生產要素，就是「工業設計」與「全球運籌」的能力。

台灣最大的設計公司——浩漢，就是在這個深具轉折感的時代背景中，浮現出來的一家代表性企業，由早先母公司三陽機車的委託案開始，它的觸角由交通工具伸向台灣三C電子產業與各類生活物，其最終產品面對的市場既包含歐、美、日本，也包含中國與東南亞的新興工業國家。

雖然時代的轉折對「工業設計」有利，但台灣絕大多數的獨立工業設計公司，卻都經營得異常艱辛，而附屬於ODM企業內部的設計部門，也往往有才情受到壓抑的抱憾，顯然——轉折帶來的機會，是需要更大與更強的經營智慧，方能完全把握住的。

浩漢的成功，最關鍵的樞紐，當然是它的創辦人與現任總經理陳文龍，認識他這許多年，發覺他是台灣少數中的少數——對著「設計」這一行業保持著如履薄冰的謹慎，卻也開放地容許各種浪漫念頭出現的經營者，你聽他講話，不太會熱血沸騰，但你也明確地感到會有溫度，而這種適切的平衡，慢慢地也變成浩漢於穩定中求進取的企業風格。常常私底下覺得：如果陳文龍能把他創業的心路歷程、經營公司的各個軟念頭與硬信仰、對設計的哲

學性思考……記錄下來，或許對台灣當今苦惱重重的設計工作者與經營者而言，將會是一本非常有用的「航海日誌」──因為許多難題，他已先替你經歷過了。

　　如今，這本書真的成形了，配合著浩漢與北京清華大學、義大利米蘭 Domus 設計學院的跨國合作計畫，我們在此既恭喜他，也恭喜這本書的讀者──台灣的工業設計產業能否快速地渡過這混沌的萌芽期呢，看來──前景顯然是樂觀的！

詹偉雄

學學文創志業 副董事長

推薦序

Carlos Hinrichsen／Dilki D. Silva／田中一雄／Brandon Gien／Martin Darbyshire／Judit Várhelyi

Nova Design for over two decades has been lead by Wen-Long Chen and he has done an incredible work focusing on product and strategic design, where we can see how tradition meets innovation to serve the corporate and human being as well . The red dot Design Award, for his work reflects well deserved international recognition.

From a global scenario, he has been involved in bridging together the domains of design and tradition, as well as information technologies, production processes and product communication, in an effort to support and collaborate with the local-global corporate sector by promoting the incorporation of design as an added value to products, which help the people happier.

陳文龍先生過去20年領導著浩漢設計，在產品設計上有驚人的傑出表現，其設計將傳統與創新熔於一爐，不僅滿足企業需要，也滿足個人需求。紅點設計的獎項證明他在國際上的地位。整體而言，陳文龍先生積極地連結世界各地的設計與傳統，也在資訊科技、製造和行銷之間架起溝通的平台，與地區型或全球化企業廣泛合作並互相支持，讓設計成為產品的一項附加價值，產品因而能為人們帶來更多快樂。

Carlos Hinrichsen

Icsid 理事長

President of Icsid

Professor, Instituto Profesional DuocUC de la Pontificia Universidad Catolica de Chile

A highly respected designer shares his insights in a manner that personal and the professional are intertwined. Chen is from Taipei yet his story reflects the global citizens I know well. Anyone interested in design thinking will find his ideas and approach fascinating.

備受敬重的設計師陳文龍先生在本書分享了他的私人美學觀與專業的設計理念。雖出身台北，但他的故事卻沒有地域性。任何對設計學有興趣的人都能體會他迷人的設計思考方式。

Dilki D. Silva

Icsid 祕書長

Secretary General, Icsid

Precious friend of mine Wen-Long wrote a wonderful book that says all about from questing profound principles of beauty derived from nature to the way toward industrial design, that comprising today's industrial society.

Design is an implement to lead humans toward happiness, and it is lined by beauty. The book, that sharply questing these great relationship by going back to the origin, will make a guidepost for the people in wider fields from design students to business operators. I would like to send him unstinting admiration on the magnificent book.

我的好友文龍寫了一本很棒的書，道盡了設計的一切：他帶我們探索大自然的精深的「美的原則」，也帶我們了解今日工業社會裡的工業設計方式。設計是引領人們走向幸福的一項工具，它的準則就是美。這本書話說從頭，清楚闡述了設計與美的關係，絕對會是設計系學生和企業經營者等許多領域的人的必備指南。文龍兄寫出了這樣一本好書，我對他致上無限的敬意。

Kazuo Tanaka

GK設計集團董事長

President, GK Design Group Inc.

How fortunate it is to be able to see the world through the eyes of an industrial designer? To be able to notice the detail and beauty of the things that surround us. The beauty in things that most human beings almost always take for granted. From the buildings we live in, to the cars we drive to the furniture we sit in and the mobile phones we can't live without. To be able to notice the beauty in a blossoming flower on a summer day or a butterfly as it flaps its bright and colorful wings on a sunny afternoon. We live in a world filled with an abundance of products and services and it is always so very unusual to find beauty in these things. Beauty in their function, in their aesthetic form. Beauty in how they interact with our fragile environment. Beauty in the magic of their design and creativity.

In this book, Chen, Wen-Long, a world renowned designer, shares with us his view of looking at the world as an industrial designer. He takes us on a beautiful journey that allows us to see the world through his 'designer eyes'. This book will open your eyes to find beauty in nature and everyday products and challenge the long debate that nature is perhaps the most ingenious designer of all time.

透過工業設計師的眼光去看世界是多麼幸運的事！我們能夠藉此留意到周遭事物的細節與美麗；那美麗是大多數人類習以為常而不覺的。從我們居住的建築、駕乘的車子、使用的家具、天天帶在身上的行動電話，到夏日裡一朵盛開的花，或者晴朗午後一隻拍動斑斕翅膀的蝴蝶，設計師都能夠留意到「美」。我們的世界充滿各式各樣的產品與服務，但一般人卻很少發現它們的「美」：功能美、形態美，與多變環境互動之美，創意與設計概念最終呈現出來的神奇之美。

在這本書裡，舉世知名的設計師陳文龍與我們分享，他身為工業設計師如何觀察這個世界。他帶領我們進行一趟美的旅程，透過他的「設計眼光」來看世界。讀者的眼界將因本書開啟，去發現自然界與日常產品的美，並且思考一個道理：大自然何以是最巧手的設計師。

Brandon Gien

澳洲國際設計競賽執行長

Executive Director, Australian International Design Awards

Design Ping provides a personal viewpoint from one of Taiwan's most eminent designers. Giving an insight into his philosophy and unique approach to design thinking. Another important step for design from Taiwan.

《設計。品》寫出了台灣最知名設計師的個人觀察、美學觀以及獨特的設計思考方式。這是台灣設計界前進的又一大步。

Martin Darbyshire

Tangerine 設計公司總裁兼執行長

President & CEO, Tangerine Design

Looking at the success of Taiwanese designers in recent years, gives us, who live in a Hungary, hope and inspiration.

台灣設計師近年的成就，激發了我們匈牙利設計人的靈感與希望。

Judit Várhelyi

匈牙利設計中心執行長

Director, Hungarian Design Council

About Icsid

The International Council of Societies of Industrial Design (Icsid) was created in 1957 by a group of international organisations committed to industrial design and aims to promote better design around the world. Today, Icsid counts over 150 members in more than 50 countries, representing an estimated 150 000 designers.

Icsid（國際工業設計聯合協會）成立於1957年，由一批致力於推廣提升全球工業設計的國際組織組成。Icsid 是全球最大也最權威的設計組織，擁有150個會員單位，15萬名工業設計師，超過50個國家參與。

自序

應該解釋一下書名何以為「設計。品」。

我從辭典裡找到了「品」這個字的一些注解與衍生詞彙，整理如下：

1. 眾多的。說文解字：「品，眾庶也。」易經•乾卦•象曰：「雲行雨施，品物流行。」

2. 某一類東西的總稱。如：「物品」、「食品」、「化妝品」。

3. 事物的種類。書經•禹貢：「厥貢惟金三品。」孔安國•傳：「金、銀、銅也。」南朝梁•劉勰•文心雕龍•原道：「傍及萬品，動植皆文。」

4. 等級的區分。如：「上品」、「極品」、「劣品」。

5. 工作的成果。如：「作品」、「產品」、「商品」。

6. 古代官制中的階級。如：「一品」、「官品」。元•關漢卿•碧玉簫•秋景堪題曲：「官品極，到底成何濟！」

7. 關於內在的德性。如：「人品」、「品性」、「品質」、「品味」、「品牌」。

8. 評量、評斷物件的好壞優劣。如：「品詩」、「品鑑」、「品嘗」。

從以上列述，我們可以找到與產品設計這個工作領域的某種關連，也恰恰是這本書所談及的內容。正如平日我們的工作是需要提供不同種類產品的設計服務，從不同品性的設計師所產生的許多創意作品中，品鑑出符合品牌的品德內涵與策略方向，並選出屬於上品的構想。更重要的是要考量消費市場流行的品味，掌控好設計品質，以製造出在市場具有競爭力的商品。所以選「設計。品」為書名，是合乎其意義的。

隨著科技與文明的進步，人類的物質生活富裕起來，市場上的商品在功能、種類與形態上更加細分而多樣。豐富的產品替我們生活帶來了便利，但同時可能也帶來了複雜與人性貪、嗔、癡的煩惱。今天，人從懂事開始，就扮演著「顧客」的角色，主觀地選購自己需要與喜歡的商品，當然也就成了廠商服務與關注的對象與銷售目標。若簡單用二分法來看，產品有供與需的兩端，廠商企業在供應方，消費大眾則是需求方。在自由競爭的市場上，顧戶永遠是對的，更有客戶是衣食父母的價值觀。廠商一定要傾聽顧客的聲音，一切以人為本，科技的發展始終來自人性。供應方要做的一切努力就是讓自家的產品成為需求方的最愛。這其中包括了要去滿足馬斯洛（A. Maslow）所主張的人類五大需求——生理、安全、心理、自尊與自我實現的需求。

浩漢產品設計公司成立已經20年了，從學習、實作到發展管理，從本土到國際，從電腦化到知識化，其成長的過程可以說是與台灣經濟發展的脈絡緊緊相扣。因為自許為提供工業設計的創意服務，所以我們平日專研、發展與探討的議題，都圍繞在「人與機（產品）」關係，包括工業產品的設計、

創新、造形、功能,與如何達到「客戶滿意」的目標。客戶指的當然就是終端消費的使用者,但對設計公司來說,決定產品設計發展方向的廠商與管理階層,還有相配合的各個生產、製造、銷售、市場等部門,也都是所謂的客戶。能讓客戶滿意的產品便是兼顧美學的品味、工學的品質與商學的品德。我初始於懵懵懂懂,加上因緣巧合,進入了工業設計這個領域,感念碰上天時地利人和的機會,讓我跟隨浩漢公司去發展,不斷擴大接觸的廣度與深度,不時被迫去再學習與再提升,需要隨時關注產品供需兩端的溝通整合與創新需求。這些年來,最重要的是透過持續地堅持與投入,建立起對設計的自信心,包括支撐在背後的知識、理念與經驗所形成的綜合力量。這股力量幫助了我去參與、協調、管理我們可以掌握的資源,try our best 去應用最佳的工法與最適當的材料,完成產品的型態與功能。

很高興在高寶書版的支持下,透過李俊明先生的訪談與引導,一起把我與浩漢20年來建立在產品設計與美學的知識、理念與案例,歸納整理出來,寫成了書。我想,它可以供讀者做為設計美學的學習參考,並用這些觀點去品鑑設計品,養成每個人對趨勢的品味。

在編寫的這段時間裡,工作還是忙碌的,加上常需要往返國內外,因此安排訪談、收集舊資料、拍照、整理思緒與書寫文字,確實讓日子更加充實,對我來說,也趁此機會,有系統地去認識自己,包括在無明、行、識……的那些面向。幸運的是,我有李俊明先生、高寶書版編輯黃威仁、浩漢設計的張雅琴經理與我老婆的安排與協助,加上平面設計師 Joe 臨危受命完成內文和封面的編排設計,才讓這本認真被期待的作品煥發出質感,如期面市。

Contents 目次

Chapter 01
自然美學

STORY
與工業設計的第一次接觸

第一次接觸工業設計

很多人好奇，如今已在台灣工業設計界占有重要地位的陳文龍，是否有特別的背景或契機，讓他踏入工業設計這個在七〇年代尚屬新興的領域？

答案其實是沒有。陳文龍笑著說：「我們家除了我學工業設計之外，其他都是通過高考、普考的公務員。」。

陳文龍的父親是江蘇人，也是黃埔正期出身的軍人，後來轉成公務人員後，就到台灣省政府服務，所以雖然陳文龍在台北出生，但童年直到青少年時期，都在南投中興新村度過。不過在他中學的階段，一次偶然參觀展覽的經驗，卻讓他開始認識了設計。陳文龍這樣描述：

我高中唸台中一中，那裡集合了很多優秀學生，會看到同學們有不同的興趣與人文思考，讓我開始發現到一個比較不同的世界。我從來沒有離開過中興新村家裡，每天都是通車上學，一直到高三要專心念書，才跟父親提出要搬到學校隔壁的宿舍住。

　　也就是在那個有點自由的環境下，有天我看不下書，翹課跑去台中看美國在台協會辦的展覽。平常的我絕不翹課，不過當我看到那個展覽海報時，就直覺好像有些有趣的東西在裡頭，那是成功大學工業設計系的巡迴展覽，也是我第一次接觸所謂的工業設計領域，也許冥冥之中有些注定。

　　我看到一群大學生在會場聊天，他們有著高中生眼中的自由氣息與自我表達的方式。我也看到了他們設計的沙發、家具、家電等模型與作品，讓我開始對於大學生活有了嚮往與憧憬。

　　在看到這檔展覽之前，我並不知道工業設計是什麼。對於美感與造型，我平常就只是在報章雜誌上看到一些覺得好看的圖，會把它們收集起來做成檔案夾而已，因為我喜歡隨手畫畫，這些好看的圖片會提供我一些靈感。

　　也不知道為什麼，後來發現設計確實相當吸引我，所以大學選填志願時，就決定選擇建築與設計科系。父母雖然並不了解這是什麼樣的學門，不過也很尊重我的選擇。我第一次大學聯考考上逢甲建築系，後來決定重考，到台北補習，那是我第一次真正長期離家自立。第二年我就考上了成功大學工業設計系，開始了我的設計之路與大學生活。

1. 成功大學工業設計系館
2. 工設系館前之榕園

Part.1
自然界的和諧設計

看到絕妙的設計，常常讓我們不禁揣想，設計師的腦袋裡頭，到底裝了什麼祕密武器，才能揮灑出這麼多令人拍案叫絕的創意，讓世界更多了一點趣味？而他們的設計靈感、設計理念，又是從哪裡迸發出來的？陳文龍分享了他長期由自然界形體所觀察到的絕妙世界，對他來說，大自然的演化，就是最巧手的設計師。

年輕時進入三陽機車從事設計工作的頭幾年，我有幸與義大利的資深名設計師一起合作。每次看到他們針對我的設計所提出的修改建議，或者去調整我所做的油土模型，都會覺得線條真的變得比原來好，比例變得更協調。有一次我終於很嚴肅地問：「為什麼您能夠如此掌握美感呢？」對方竟然告訴我是上帝教給他的（God teaches me!）。當時我真認為他是不願意告訴我，而且有點敷衍輕視的意思。但今天回想他所說的，竟深感有些哲理！

從那時候起，我便不時去思考「美的道理」。如果那真是上帝教給他

的，我相信上帝應該會公平地教給每一個人。所以我便去找答案，在生活中感受美的事物，用嘗試、比較的方法去體驗。當然這或許與我具有「理性控制感性」的特質有關，所以不論是中國的、西方的，繪畫、雕塑或自然界的美，都成為我探索的素材，並試圖發現其中相通的道理。我也幸運地能有很多機會在實務工作上反覆操作、討論與驗證。於是，我體會並歸納出一些道理，經過反覆應用，也有了一點點信心與心得，想整理出來與大家一起來檢驗。

自然界給予我們最好的美感知識庫，自然界的事物是非常和諧的，包括我們覺得視覺上看起來最美的黃金比例等等，在大自然中，人人都可以從自然演化的角度，來思索外型與功能之間的關係。比方說在動物身上，因為構成形體的肌肉不斷運動，我們可從肌肉的曲線看出這是肥胖還是精實、是緊繃還是放鬆。

萬物的線條、比例是很迷人的，一根螺線、一匹奔馳的馬、一隻飛舞的蝴蝶、一片樹葉上的脈絡與一片綻放的花瓣等等，在在告訴我們大地磁場中所自然形成的最佳比例，以及其對稱、節奏與韻律所蘊含的美。大多數人或許從來就無法理解美，卻可以享受美，就像你可能從來就無法理解愛，卻可以沉醉在愛裡。不過，透過「材料、力量與具有功能的形狀」三者之間相互影響的關係與結果，我們還是可以理解美。

和諧——
大自然就是最好的老師

在這個有情世界裡，生命生生不息、周而復始，整個系統相互依存、彼此需要、相互影響，形成動態的平衡。生命以「質能互換」的方式運行，產生「形形色色」的物種。所有生物都同樣有生、老、病、死的週期；而「愛」是最大的能量，生命光輝透過它展現，生命的意義與訊息也透過它來傳遞。

自然環境所產生的事物，其形體普遍存在著一種和諧（harmony）的狀態，從每個角度來看，你都能發現不同的獨特美感。我們在設計工業產品時，既然是靠著人為的智慧與力量去進行創造，因此也往往不知不覺地效法著大自然，希望設計的產品在外形與線條上，也能在各個角度達到一種完美的和諧。

那麼我想到的是，自然界也有一種材料與力量之間的架構，它首先有了材料，也就是生物體，再加入外來介入的力量後，最後出現一個具體的形狀。關於影響生物形狀的力量，我認為可以分為外在與內在兩大部分。外在的力量如地心引力所產生之重力、空氣阻力、磁場、地球自轉與公轉的離心力，以及因地質的變化如地震、火山所產生的衝擊力等等。內在的力量是生

物自我產生出來的能量，除了要去抗拒外力，更要達到體內能量傳遞最佳化與消耗最有效率的狀態，透過質能轉換，讓生命外顯成型並延續、長大、成熟……。

經過幾億萬年的漫長時間後，能存在地球的生命物種，必定是以「此有故彼有」來成就其造型，也就是生物與環境達到了一種演進後的平衡。由於生物會想辦法延續生命與存活，因此便產生了我們目前看到的合理外形。這些演化後的結果，自然而然地轉換成為人類的視覺經驗：我們視周邊的生物為非常和諧、容易被接受的形體、線條。所以我相信，人類擁有「美感」的共通性；也可以說是，自然萬物讓人類建立了審美的共識。所以我們看到一種動物，便會很直覺地推斷牠是很雄壯或很溫馴；我們看到一朵盛開的花朵，會覺得它的線條是不是優美。這些都是人類從過往累積的共同視覺經驗去直覺推斷的結果。

自然生物的三大形態

透過不斷觀察與收集資訊，陳文龍最後歸納出自然界有三大形態。

一、內在能量向某單一方向持續前進、延伸、成長，而出現：

meanders/bend（延展/彎曲）
packing and cracking（重複並擠壓）
spiral（螺線）
branching（分枝）

延展/彎曲

重複並擠壓

螺線

分枝

讓我以一些案例與現象來說明。

地球因為有地心引力，生物向上生長並不容易，需要對抗地心引力的作用以獲得新的平衡，這也解釋了為什麼我們只要看到垂直的大樹、高聳的物件，便會感覺到一種隱藏向上的力量，其中還蘊含著些許不安定的動感。當這個直立的物件彎曲、傾斜或倒下，失去了直立的狀態後，我們就會感受到是內在的力量不足夠了，或者是因為受到外力影響、衝擊後的結果。

高聳的大樓在視覺上給人一種領先向上的力量，若要更高聳，便要注入更多的力量，所以台北101大樓能成為城市地標。人類長期直直站立著，觀察

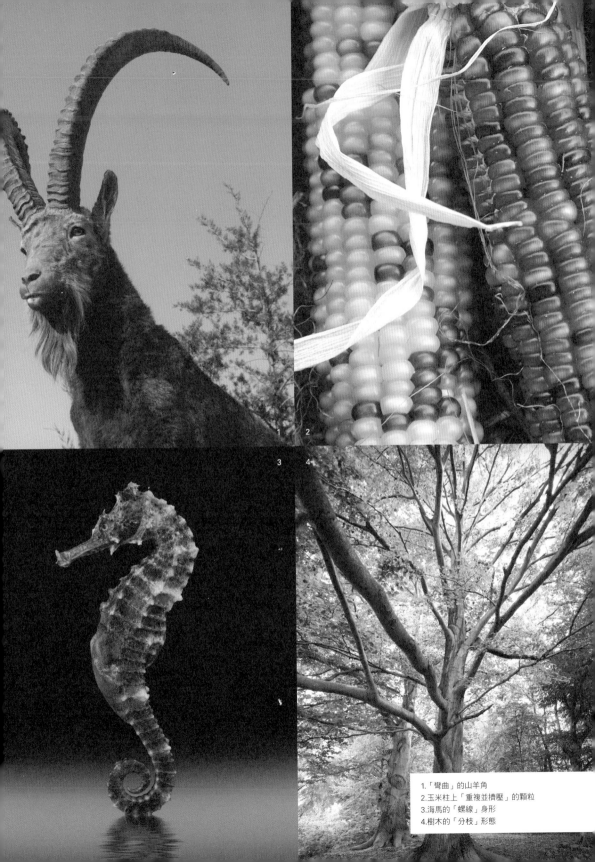

1.「彎曲」的山羊角

2.玉米柱上「重複並擠壓」的顆粒

3.海馬的「螺線」身形

4.樹木的「分枝」形態

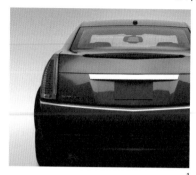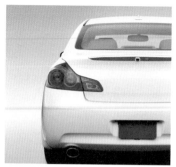

1

2

1.垂直的尾燈設計
2.水平的尾燈設計
3.力量平衡的美感曲線，表現在當代設計上有個代表性例子：1962年由義大利設計師 Achille & Pier Giacomo Castiglioni 兄弟所設計的經典燈具 Arco 燈。我們可以看到材料與力思形成一種彎曲與平衡，是極具巧思與視覺美感的設計。

我們脊椎的形狀，便可以解讀為外在、內在力量在它上面留下演化與平衡的結果。

　　相對之下，水平的意象，諸如平靜的湖面、延伸的大地等等，就會形成一種穩定、平和、舒緩的視覺感受。但生物要維持水平的形態，也需要抵抗地心引力。馬靠四肢站立移動，從它的脊椎與骨骼的形態，我們便能看到力量釋放的分布以及其為了維持平衡所產生的結果。

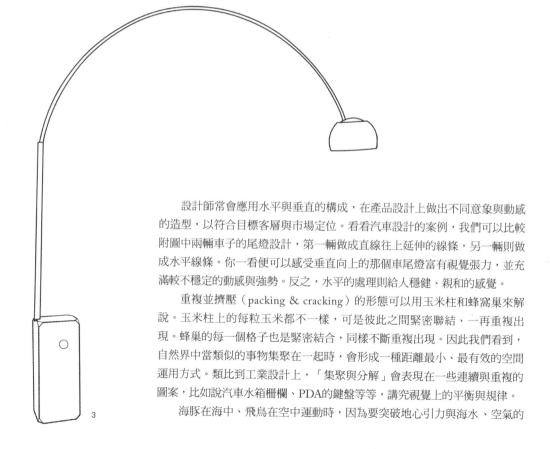

3

　　設計師常會應用水平與垂直的構成，在產品設計上做出不同意象與動感的造型，以符合目標客層與市場定位。看看汽車設計的案例，我們可以比較附圖中兩輛車子的尾燈設計，第一輛做成直線往上延伸的線條，另一輛則做成水平線條。你一看便可以感受垂直向上的那個車尾燈富有視覺張力，並充滿較不穩定的動感與強勢。反之，水平的處理則給人穩健、親和的感覺。

　　重複並擠壓（packing & cracking）的形態可以用玉米柱和蜂窩巢來解說。玉米柱上的每粒玉米都不一樣，可是彼此之間緊密聯結、一再重複出現。蜂巢的每一個格子也是緊密結合，同樣不斷重複出現。因此我們看到，自然界中當類似的事物集聚在一起時，會形成一種距離最小、最有效的空間運用方式。類比到工業設計上，「集聚與分解」會表現在一些連續與重複的圖案，比如說汽車水箱柵欄、PDA的鍵盤等等，講究視覺上的平衡與規律。

　　海豚在海中、飛鳥在空中運動時，因為要突破地心引力與海水、空氣的

阻力往前行進，因此經過長期演化後，會發展出非常流暢的形體線條，這就是大自然很合理地解決了空氣動力與流體力學等問題。長期需要快速奔跑的動物，其筋、骨、肌肉，在多年鍛鍊後會更碩壯，因此只要比較剛出生的小馬與成熟的駿馬，便會發現牠們的體態與線條顯現了其中差異。奔跑的花豹與起飛的鳥禽對自己的身體用力時，形態也會顯現出張力與速度感。甚至愉悅或憤怒在臉上線條的變化，也都會深深烙印在人們的共通視覺經驗裡。

　　因此，當我們希望汽車、摩托車的設計想要具有符合空氣動力與流體力學的線與面時，不論使用真正的實驗數據或沿用視覺經驗，做出所謂的流線型造型（streamlining），其結果都會與我們熟知的大自然的流動曲面（flush surface）有相同特性。

　　看看這張天鵝的圖片，當天鵝很溫順地在水畔憩息時，頸部放鬆下來所傳達的線條是很優雅的 S 形。而當天鵝一在水面撲翅，準備起飛翱翔時，由於灌注了力量在形體（肌肉）裡頭，因此肌肉繃滿拉緊後便會形成富有張力的曲線，與之前鬆弛狀態的優雅截然不同。同樣的，人如果想在身上擁有充滿力量的線條，往往要經過鍛鍊，或用特殊的方法（外來的能量加入，如化妝品），去激發出線條的美感。

1.天鵝放鬆時優雅的 S 型曲線
2.天鵝準備起飛時富有張力的頸部曲線
3.Kenzo Amour 香水瓶的性感曲線

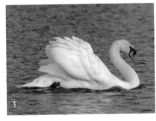
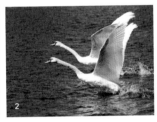

　　另一種美感反映在女體的曲線上，譬如女性從肩膀、胸部到腰部的曲線，或是女性懷孕、哺乳的形象，都傳遞著一種視覺暗示，讓你覺得這是性感、溫柔的。因此當我們要去設計強調性感形象的產品，就會延用這種溫柔的曲線。最常見的案例就是香水的柔美瓶身，比方說在左圖中設計師 Karim Rashid 為品牌 Kenzo 所設計的 Amour 香水瓶。

　　因此我的觀念就是：當力量加諸在形體之上，而形體得要對抗外來的力量時，會形成一種平衡的張力（tension）。你可以找一根長形的棒子，在兩頭施以不同的力量，然後看到不同的曲線產生；曲線除了是因施力大小而不同，也會因為棒子的材質與粗細而有不同變化。將此概念應用到設計上可知，一部充滿爆發力的跑車，或是一件古典優雅的家電產品，採用的線條會完全不同。我們在設計之前，得先確定想要創造出什麼樣的形象，再依循視覺的體驗來找出最合適的答案。

　　自然界的動植物都是有機造型（organic form），在人身上找不到任何一條直線與平面。要設計人會操作接觸的產品，我們還需強調符合人體工學。因此除了要滿足心理的美，更重要的是找出生理的有機美——最適合人操作與使用的最佳化曲線。這兩者並不衝突，而且是相輔相成。

二、內在能量從圓心或中心點向外以輻射釋放的方式前進、成長與延伸，而出現：

explosions（綻放）

spheres（完整球體）

helix（螺旋狀）

綻放　　　　　　　　　完整球體　　　　　　　螺旋狀

像空中爆炸的煙火，光和熱從中心向四面八方輻射迸放出去，又如地下噴湧出的泉水、火山熔漿等等也是以噴出口為始點，向上、向四面擴散出去。自然界有很多這樣的例子，包括貝殼、海螺、盛開的花朵、果實等等，它們有著「綻放」或「螺旋狀」的形態，其外觀的語義便是：把我們視覺引導、集中到最核心處，同時又產生有規律地向外放射擴張的意象，形成了視覺上的平衡與穩定。

如果我們從正面去看一朵綻放的花，不論它是三瓣、五瓣、十三瓣、二十一瓣，花瓣的排列都是有規律地向外展開。更仔細觀察花蕊的整體排序，還會浮現一些螺線，彷彿有隱約的規則在裡頭。從側面看，花朵的形狀也是由中心點向四方發散，形成了平衡與和諧。

這些存在地球許久的形態，相信必然讓我們人類的視覺產生了一種美感共識。動植物身上所綻放的線條，除了蘊藏著動感，線條之間還彼此保持著協調、順暢的秩序關係。那是有節奏的從大到小或從小到大的間距變化，每一個線條與整個型體的走勢方向呈現一致，並與邊界（border）產生相互關連與影響。這些線條還會聚焦到具體的消視點（vanishing point）或延伸投射後的消視點上，讓視覺與知覺產生了收斂、集中與結束的穩定感。蝴蝶翅膀上的線條、熱帶魚或貝殼身上的圖案……都顯示出大自然如此美麗的道理！

根據我的觀察，如果產品造型給人的感覺是和諧與穩定的，那麼造型的線與面在走勢與變化上一定會符合前述的「美的原則」。在汽機車的外觀設計上，便很容易發現這類處理手法：為了做到整輛車的線條有動感、造型夠協調，設計者會應用「綻放」的形態，就連滿足生產機能需求的分模線，也會一併考慮並加以整合。以下圖汽車前視的造型設計為例，從引擎蓋的特徵線、分模線、頭燈、水箱罩……等等外框線條的走勢，它們彼此之間保持著韻律與秩序，若延伸其方向，會收斂在視覺的消視點。

　　當我在從事設計、評價或審視、探討產品的最佳造型時，我會不斷地觀察與嘗試這種力量的平衡——「綻放」與「和諧」的觀念——希望能在大自然的美與人為工業設計的結果之間做相互感受的對照，並獲得良好的造型成果。

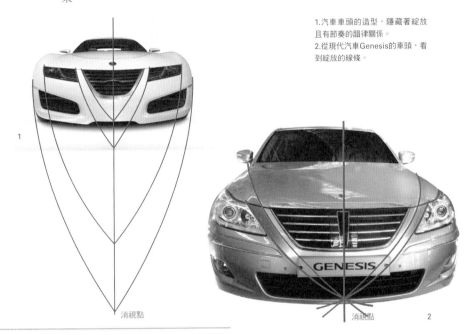

1.汽車車頭的造型，隱藏著綻放且有節奏的韻律關係。
2.從現代汽車Genesis的車頭，看到綻放的線條。

消視點　　　　　　　　　　消視點　　　　2

三、不管內在能量是向某單一方向或以圓心（中心點）向外輻射釋放，在生物的形態上總會達成力量的總平衡，給予一種秩序、韻律與穩定的感覺，那是自然界最和諧與平衡的美：

golden section（黃金分割）

balance（平衡）

黃金分割

對稱（一種常見的平衡）

黃金分割（golden section）：人們很早就發現1: 1.618的黃金比例（golden ratio），它普遍存在於自然界動植物的形態裡面，給人帶來美麗、和諧與愉悅的感受。我們可以在 DNA 的架構，蝴蝶的翅膀與圖案、鸚鵡貝殼的螺旋、松果的構造以及植物莖葉向陽的角度，找到這樣的比例。有些實驗與學說認為自然界黃金比的產生與地球存在的磁場有關，所以人體自然也受其影響而成為黃金分割律的最佳樣本。如果我們測量一下自己的身高，用身高除以肚臍到地面的距離，或用肩膀到指尖的距離除以肘關節到指尖的距離，

或用臀部到地面的距離除以膝蓋到地面的距離，都會得到 phi（Φ）這個數值。Phi 就是黃金比，它是一個無理數：1.618033988749895...。聰明的人類在發現黃金比例的美感祕密之後，便開始大量應用於古典建築，譬如坐落於雅典衛城上、建於西元前 440 年左右的帕德嫩神廟。今天包括藝術家、工藝美學家與專業人士如建築師、設計師、工程師、音樂家、攝影家、雕塑家等等，也都利用這種比例關係，去做出讓人感到美麗、平衡與和諧的作品。

1.運用黃金比例建成的帕德嫩神廟
2.中國漢朝之隸書字體比例也符合黃金比例

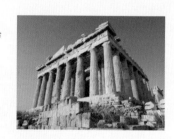

1

2

平衡（balance）：前面所提到的branching（分枝）、spiral（螺線）、explosions（綻放）、spheres（完整球體）、helix（螺旋狀）等等形態也都是平衡的。而在大多數動物身上，我們更容易看到的一種平衡是「對稱」(symmetry)：畫一條中心線，左右兩邊的形狀與器官數量是相似或相同的，就像透過鏡子一樣對照。動物的翅膀、眼、耳、手、足、鰭等等都是對稱長成，所以能自由穩健地移動，並有效接受訊息。對稱的形態是人類視覺最熟悉的穩定美感。本身就是對稱形態的人類，也常將器皿與產品設計成對稱的造形；即使不是物理性的對稱，也是感官上的平衡，會給視覺一種穩定與安全感。

碎形（fractals）：自然界還有一種平衡是一堆同種類元素構成重複的形態，也就是「碎形」。我們的眼睛可以在一張有很多面孔的照片中，馬上分辨出自己認識的人；同樣的判別能力讓我們在看到大自然中重複或類似的形態出現時，不但不會感覺雜亂，反而會產生一種平衡感。人的目光會隨著重複的構成而移動，眼中所見的整個形態不是靜態的，而是有機兼動態的美。自然界也有很多碎形的例子，比方說滿樹的葉子、大堆的花叢、大理石上的斑紋等等。如此的形態與概念常常被應用在藝術繪畫上，譬如布料、地毯、壁紙的圖案設計。我們對自然的熟悉知覺經驗，會讓衣服與壁紙上的碎形圖案產生亂中有序的美感。在工業產品的設計上，也有一些運用碎形的造型案例。

幾何造型（geometry）：這是最容易做到的對稱形態，但在大自然裡，真正幾何造型並不多見。反而是人類在應用機器生產時，因為幾何形體的產品最容易掌握其精密度與生產可行性，所以有大量的幾何設計。例如，電子3C產品大多有盒狀（box）的外觀與幾何分割的按鍵設計。不過，由於近年來數位科技與材料應用的進步，加上人性化的訴求，相對於過去比較硬朗或銳利的處理，現在的產品會有更多的弧面與曲線，成了設計的新主流，也就是對稱加上了動感與流線。

3

3.浩漢為Hannspree設計的幾何造型籃球電視

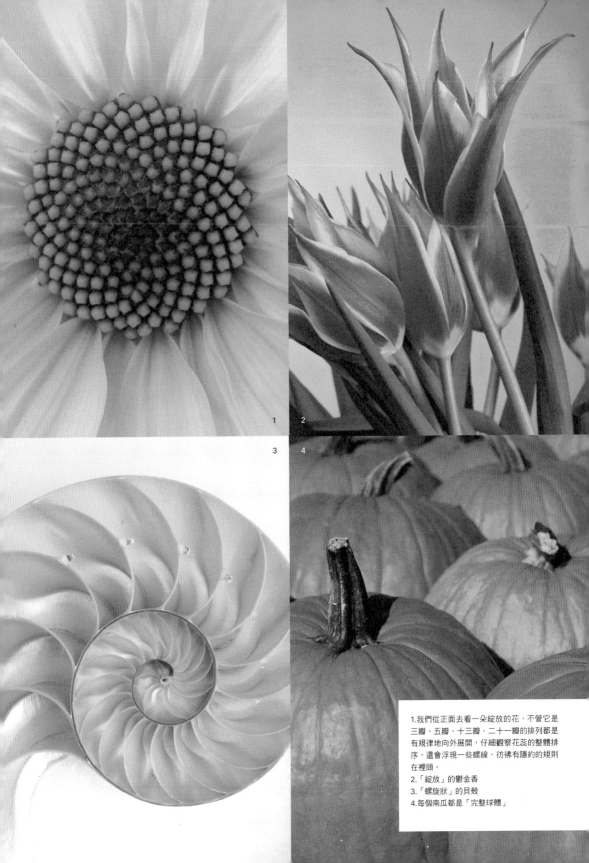

1

2

3

4

1.我們從正面去看一朵綻放的花，不管它是三瓣、五瓣、十三瓣、二十一瓣的排列都是有規律地向外展開，仔細觀察花蕊的整體排序，還會浮現一些螺線，彷彿有隱約的規則在裡頭。

2.「綻放」的鬱金香

3.「螺旋狀」的貝殼

4.每個南瓜都是「完整球體」

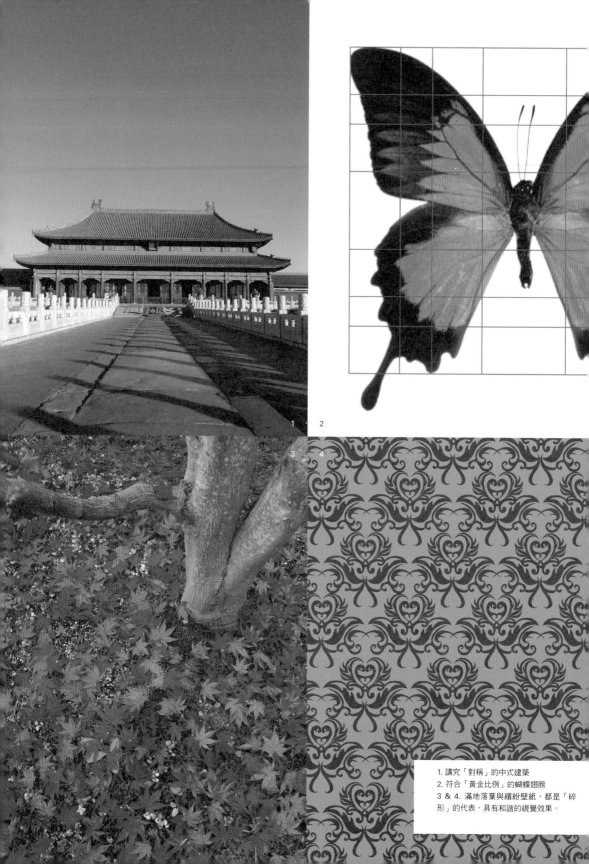

1. 講究「對稱」的中式建築
2. 符合「黃金比例」的蝴蝶翅膀
3 & 4. 滿地落葉與繽紛壁紙，都是「碎形」的代表，具有和諧的視覺效果。

非生物的自然形態

非生物的自然形態也影響著我們的視覺美感經驗，比如水滴落入湖面所產生的漣漪、大河流過土地的迤邐彎曲，強風吹過沙丘的綿延曲線。自然界的風與水，也是不斷透過一種能量的傳遞與延續，在碰到抵抗的介質時，形成一種波動與能量的抵銷與平衡，變成我們眼中迷人的曲線。

甚至如果你從高空觀察高速公路在發生事故後扭曲的車流，這也都是一種施力與反施力所形成的平衡。你可以想像在發生事故的高速公路上，每部車子都是一個微小分子，排在後頭的力量一直往前推擠，前面的分子也在尋找著緩衝，於是就形成線條排列的扭曲，類似分子波動的關係，裡頭蘊含著力量的傳遞，形成引人入勝的線條。

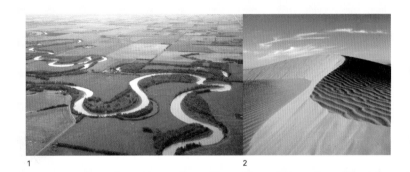

1. 彎曲的牛軛湖
2. 沙丘的綿延曲線

1　　　　　　　　　　　　　　　　　　2

3. 從歐洲學習油土多年，陳文龍堅持完美的線條。

工業設計的工作其中一部分是將是將需求轉換成具象的造型，也就是概念視覺化。要做轉換首先得釐清為什麼我們想要去創造這樣的造形，其背後的商業訴求、產品定位或消費者喜好趨勢是什麼，然後再透過手到與眼到的過程來造型出我們的構想。大環境會進化，因此人的視覺經驗也會進化，大眾所認知的美會隨著時間而改變，形成另一種共同的時尚標準。所以當我們在進行消費者產品的工業設計時，除了要回頭往視覺經驗裡頭去探討甚麼叫做平衡？什麼才稱得上美？什麼是力量的表現？之外，我們還必須進行市場的資訊收集、分析與調查，並與消費者面對面作溝通，以掌握設計方向的正確性。在設計過程當中，往往要向我們的共同視覺經驗汲取可用元素，在不同情境之下，挖掘能為產品說話的視覺意象，讓產品的設計更容易得到消費者的認同與共鳴。

雖然美是一種訴諸直覺的感受，可是要能做出美感便需透過觀察與不斷嘗試學習，來掌握自己對於美的觀感，豐富的經驗的累積才能成於中行於外。比如說浩漢設計過很多交通產品造型，我們會不斷透過油土模型來修正，將線條改正到最理想的狀態，在不斷的修正之中，去尋找、釐清自己的

想法。才能把這種節奏操作熟練，這是跟我所提出的力量、材料、形狀三者互為表裡的節奏；這三種力量會不斷周而復始地彼此影響、消長，直到找到平衡與美感為止。我也用這樣相同的觀點去看中國瓷器的演變、美學的變化，以及工業設計發展史中所提及的機械美學、流線美學、普普藝術等發展。

1&2. 浩漢團隊進行油土模型修正

設計工作的思考方向

綜合之前所談的，當你想要思考設計工作，又要兼顧美學的內在，陳文龍有以下幾個思考方向的建議：

一、讓大自然喚起你的美感韻律

自然界的事物往往被很多人習以為常，如果仔細地去「閱讀」體會，你會發現許多原本意想不到的事。

花瓣與自然界的事物，為什麼會有神祕又迷人的曲線？我認為這跟大自然的磁場以及生物生長的自發力量有關，這裡頭包括了生物成長的方向以及與地心引力抗衡之後所產生的結果，當然，也包括了生物材質的強度。

池塘裡的水紋、荒漠中被風吹動的沙丘、雪國中冰雪晶瑩的結晶、翩翩起舞的彩蝶，甚至懷孕母親的腹部曲線，都深富節奏與韻律之美，還有一種難以言喻的和諧。因此，儘管這些自然界的事物變化多端，我們也不會感覺它們很雜亂。裡頭處處有值得我們去體會、學習的美感。

當我觀看大自然的和諧與設計之間的關聯時，我先看到的往往是一個物件的線條美不美，然後我來深究、觀看，然後產生感動。看習慣之後，我的眼睛只要看到不平衡的地方，馬上就會察覺到異狀，於是就能在設計上有所調整了。

二、張力的線條讓人耽美

人類創造出最美的事物，也常常在模仿和諧的比例與美感平衡的狀態，比如說高雅的瓷器，在進行拉坯的時候，瞬間收與放所產生的外形線條就是力量加諸物件的結果。這種力量必須變成一種平衡，也就是合理的收與放，多一分或減一分都不行。和諧一定是合理的力學作用所產生的結果，這是基

本的美學。

人是大自然的一部分，因此人類本身也是富有美感的，身體的曲線就與美感息息相關。你看高跟鞋、塑身或美妝產品的廣告，裡頭的女性模特兒一定會刻意去做出小腿與腳的拉伸或提腳跟，以繃緊的小腿曲線去傳達修長、優雅、性感的意象，這就是典型由人體激發而出的力量曲線。這些視覺語言也是告訴消費者，透過使用這些產品，可以幫你把身體所隱藏或是消失不見的力量，再次激發出來。高跟鞋在我看來便有兩個作用，一是為穿者增高，另一就是穿上高跟鞋後，腿部能因用力緊繃而達成一種美的曲線。

1. 穿著高跟鞋而緊繃的小腿曲線
2. 放鬆的小腿曲線

三、利用人人都能看懂的視覺經驗

審美觀是設計師所必須具備的，但視覺經驗卻往往是共通的，人人都能體會。因此我們在設計時可以利用這種共通的視覺經驗，去創造出容易讓人有共鳴的作品。為了要培養設計的審美觀，我們應該多去接觸美好的視覺經驗，培養自己的審美敏感度，否則我們很容易在視覺污染的環境當中，失去對於美感的細微感受。

一旦你能慢慢留心眼前事物的美好，便能體會自然的奧妙。當我在做設計、檢視模型的時候也是這樣，因為有了多年的視覺訓練，一旦有些線條不太平衡，我馬上就能夠看出來，然後迅速調整。你看義大利人為什麼會在審美方面特別擁有天分，就是因為他們從小在生活裡面接觸很多美的元素。

四、講求點、線、面的均衡

我會從每一個角度去觀察，講求點、線、面的均衡，檢查模型兩條線之間在三度空間的變化是否達到要求。最美的境界，就是沒有任何角度看過去是不平衡的。我剛開始做設計時，覺得要這樣做有困難，後來當我從自然生物的和諧形態來看，就發現其實所有的面都有可能在空間被形成；只要是合理與漂亮的面，從空間的任何角度來看，都會是和諧的，也就是從點到線到面都要面面俱到。

3. SYM機車的車頭與車燈，在構成的點線面之間設計出和諧的關係。

更進一個層次來看，現在大家都講求設計要簡約，但怎樣的簡約才是美呢？好的設計要能掌握使用最合宜與最適量的材料，用眼到、手到、心到，簡單而精準地表達出產品造型的內涵（力與美），還要掌握每一個生產製成的工法，傳達出 LESS is MORE 的設計理念。

**Part.2
設計人的異想世界
STYLE × IDEA**

形而上的抽象思考，乍看之下深奧難解，但一旦能釐清一個深刻的思考體系，往往會為設計者創造出令人難忘的作品。陳文龍也有一套自己的設計哲學，那就是他常常掛在嘴邊的「形態的構想」與「構想的形態」這兩件互為表裡的事。

我們曾經提到，構想是idea，而形態就是style。探究兩者之間的關係，會導致一些不斷發展延伸的設計實踐方法。

好比我去參加一個化妝舞會，我就會有很多扮裝的點子，我可以扮成武士、王子或是國王等等，這些都是構想。擇定構想之後，緊接著就會有造型（形態）出現。重點來了，選擇形態的過程之中又會出現很多的構想，新的扮裝構想又引發新的扮裝形態，如此一直發展下去……

又比如說，我在設計一輛摩托車時，如果我有個想法，想把車燈做成細長形，或把新的技術加進來做些突破，這些就是點子與構想。可是這些點子

要用什麼形態表現呢？這就需要去為點子塑型。我會給點子一個形態，這些形態之後又會引發不同的點子……這種推論就會導致我說的 idea 的 style 與 style 的 idea 這兩種不同的思維。

設計師的工作往往就在於決定構想的形態，比如說一支新的手機，我想要讓它變成滑蓋或掀蓋式的設計呢？這就是一種新的構想，然後我們必須賦予它一種新的形態，最後則有很多不同的答案，設計師要在裡頭不斷尋找答案。這跟創意的方法是一樣的，當我們看到一個問題時，就要試著去找出更好的答案。

答案出來以後，如果不是一個好的形態，就不會成為一樣好的商品，因此設計師應該把點子儘量化約成最佳的形態，並在思索的過程中不斷激發自己新的創意。

比如光是蝴蝶，我們看翅膀上的圖案，就有很多很多種答案，可是每種答案又都是極為和諧的，裡頭有穩定的美學，圖案與線條的變化關係是有道理的，不但具有視覺方向性，而且彼此有關聯性、次序性。這便是自然界裡「形態的構想 vs.構想的形態」例子。在日常可見的產品上，譬如手錶，雖然同樣擁有傳達、顯示時間的功能，但錶面的設計永遠有不同的樣式。隨著時代的流行、新材質的應用、消費客層的變動，便產生不同的構想與不同的形態。汽車的前臉與後尾部的配置構想也是「形態的構想vs.構想的形態」的常見案例，這與設計師在創意的深度與廣度以及水平思考與垂直思考的能力與經驗有關，因此，我們要懂得激勵個人或組織的創意活力，才能讓視覺經驗有所突破。

力量vs.材料與形體

透過材料、力量的形塑，產品的外形才會漸漸出現。陳文龍在多年的設計生涯中深切體會到材料與力量之間的關係，決定外形最後所呈現的樣子。只要使用了不同的材料，加上了各自迥異的無形力量，便會有完全不同的結果。

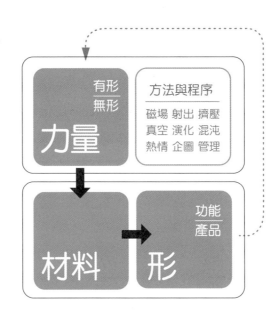

在產品設計的領域裡我們所說的「力量」分為以下幾種，一種為有形的力量，另一種是無形的力量。

人與動物之所以不同，就在於我們擁有意識以及創造力，也就是無形的力量。因為人類天生就有追求更高境界的本能。以藝術家來說，有可能他/她將一種極強大的情緒灌注在作品當中，這樣的結果可能會產生極為偉大的藝術作品，這就是將意識發揮到極致。可是動物不會這樣，你看蜘蛛結網，或者是花朵的綻放，並不是在抒發或是表達一種意識，只是一種延續生命的動作而已。

再來，試著想像一下：想要折斷、扭曲一個物件，或是透過工業生產技術將塑膠經過射出成形的方式進行外形的轉換，甚或將堅硬鈑金進行沖壓、彎曲等塑形，這就是所謂的「有形的外力」。

以工業設計來說，「有形的外力」會隨著技術的進步，而對其處理的方法有所提升。我們之所以會想去提升「有形的外力」，其實是因為另一種無形的力量所致，那就是人類獨有的企圖心與熱情。我們會透過管理、願景、

精進、夢想等等無形力量，把有形的外力變得更有秩序、更有技術、更有把握。

我們將力量施加於材料之上，產生最後的造型之前，總是先有「為什麼要這樣做」的疑問，因為我們會去考量「功能」等因素，產品不論是小的手機或大的椅子，都是要去解決使用者的需求。需求是決定材料與力量之最初的「無形力量」。

不只外力在改變，產品的材料也在不斷精進之中；我們處理材料的方式，比如說表面處理的手法或電鍍、塗裝的技術精進後，都會改變材料的質感與最後外形的呈現方式。

從工業革命之後，材料＋力量＝形狀的過程，要滿足的多是市場的需求與消費者的慾望。回歸到這個原點後，我們必須問問自己，什麼樣的形狀與產品是大家會喜歡的？因此我們要探討的是「外形」（form）要怎樣找到「構想」（idea）互相搭配？這幾年來我自己不斷在探討這個問題，特別是從我們的生活環境以及大自然裡頭來尋找答案。

因為形態會透過視覺喚起人們對產品的認知與習慣，產品語義（semantics）產生在人們要認識一項新產品時，必須先從它的外表特徵，包括材質、色彩、紋理等各方面開始，然後再接觸其結構與功能。完全理解這件產品後，大腦便會將它作為一種語義符號給儲存起來。以後只要再看到相同或類似的形態，便會喚醒以往的視覺經驗，找出相對應的語義符號，從而產生價值認知或功能習慣的聯想。

也因此，跟隨、仿冒、抄襲等等成了最方便轉嫁認知的方法，也就是用已經明確的材料與力量（生產方式）來輕易得到被熟悉與被接受的形態。在人類的進化過程中，這樣的過程是很普遍的，但當知識產權開始被重視與保護時，人類的無形力量才更被大大地激發或鼓勵，以正向積極的動能向使用者傳達產品的新功能、新形態。

Part.3
器皿收藏與
生活美學

玩物不一定喪志，有時候，蒐羅心愛的收藏，是代表一種對於美感的渴求，或是一種人生境界的追求、一種細緻的體驗。陳文龍一直給人很有自律感，但令人驚訝的是，他竟然蒐藏了非常多的器物，這裡頭包括了一些質感甚佳的生活道具，還有他口中的「器皿」，也就是一系列晶瑩剔透的水晶玻璃器：有來自瑞典Orrefors、Kosta Boda的瓶、芬蘭 iittala 的限量設計冰磚、義大利慕拉諾（Murano）與捷克的藝術玻璃等等。每一樣都是他與太太在無數次的旅行當中，親自拎上飛機帶回收藏的，充滿了夫婦倆點點滴滴的生活記憶。

　　陳文龍不但收藏了許多玻璃器皿，也喜歡研究各種器皿的學問，包括中國古代工藝製造的技術，以及當代工藝與設計結合之

芬蘭iittala的水晶杯
www.iittala.com

後所迸出的火花。在把玩、欣賞的過程中，也可以發現這與他講求的「形態」與「構想」有不少互相呼應之處。簡而言之，他喜歡從收藏中以小窺大。

在陳文龍的觀察裡，我們日常生活使用的器物，很多在古代就已有十分高超的發展，像是東漢的酒器等等。如今，當設計師想要超越過往、推陳出新時，除了利用 hi-tech（技術／科技），仍然要講究 hi-touch（人性面），也就是講求新的技術與質材之餘，要懂得如何讓消費者感動。

Royal Copenhagen

丹麥瓷器名廠Royal Copenhagen，旗下的產品大多強調應用專業技術與傳統手工藝，以青花、巴洛克等紋飾為主，或者全用白瓷構成，走精緻、細膩與典雅之風格。這款壺比較獨特，採全黃色、圓潤而仿生的造型。從不同角度去觀察它的形態特徵，每一走勢都很圓順，比例、韻律相互協調呼應；手把與壺蓋的設計頗有巧思，在收放之間更與整體達成平衡與一致。

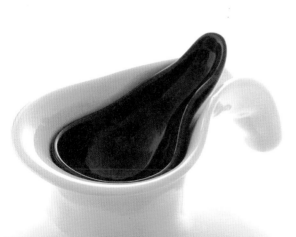

Kosta Boda

　　每次走進瑞典Kosta Boda的店面，都會令我留連忘返。玻璃這個材質可以表現出不同的光澤，可塑性也高，特別當它變成器皿時，總讓我產生「虛、實、空、無」的感受；尤其在材質裡面，有流動的光澤與波紋，表現出協調與韻律的美。從每個不同的角度去觀察，就會有不同的變化感受，但仍然讓人覺得一樣協調而有序。我想，這就是自然界材質的規律嗎？

Kosta Boda
瑞典舉世知名的水晶玻璃公司，擁有三家主要的水晶玻璃品牌。其中，Kosta是瑞典最古老的水晶玻璃品牌，始建於1742年，是瑞典文化遺產的一部分。除了Kosta，Kosta Boda另有兩個子品牌Boda（創建於1864年）和Åfors（創建於1876年），這幾家品牌在1964年進行整併，目前成為瑞典水晶玻璃的頂尖大廠。
http://www.kostaboda.se/se/

設計。品

MURANO

　　我在義大利威尼斯慕拉諾的玻璃花器上，也有這樣的發現。請注意這個花器的形體裡不同藍色區塊的線條，它們彼此有著什麼關係與間距變化，再從不同角度去觀察……

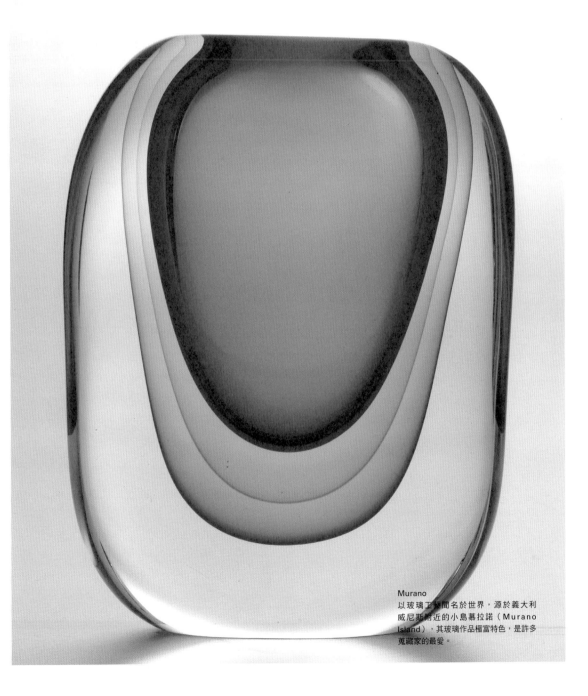

Murano
以玻璃工藝聞名於世界，源於義大利威尼斯附近的小島慕拉諾（Murano Island），其玻璃作品極富特色，是許多蒐藏家的最愛。

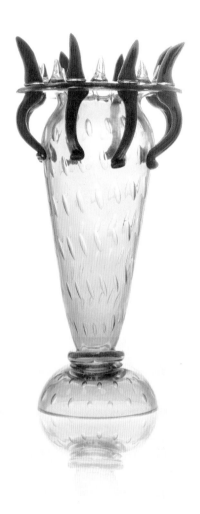

王俠軍作品

　　這是王俠軍在捷克的琉璃作品，從器皿的身段與線條來看，可以感受到那股操作在極高溫度玻璃上的力量。上端綻放的藍色線條是視覺焦點，看似貫穿的處理有很高的難度，需要非常高的專注力與特殊的技巧。瓶身上的細節處理達到了比重平衡的效果。

王俠軍
1988年首創台灣第一個玻璃工作室，1994年創立「琉園」，為台灣玻璃藝術代言人。近年開始創作瓷器，2005年創立「八方新氣」，並進軍國際。
http://www.tittot.com/
http://www.new-chi.com/

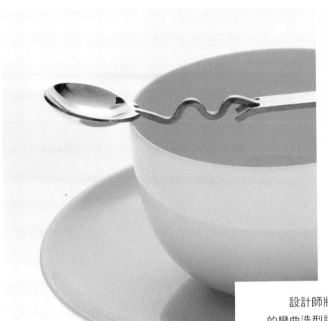

設計師將無形力量透過不同製作方式，讓同樣的彎曲造型語義出現在兩種不同的材質上（杯柄與匙柄），因此杯子與湯匙便成為同一「國」了。

Luigi Colani
被譽為工業設計界的傳奇人物，其作品以概念及超現實而著名，以「圓」和「自然」為主軸，其作品有共有的特性──線條的流暢滑順。

這是德國設計師盧吉·柯拉尼（Luigi Colani）的作品，他主張：「我所做的設計無非是模仿自然界向我們揭示的種種真實。」用他所設計的杯、盤就可以感受到「追隨伽利略的信條：我的世界也是圓的。」

這組 espresso 咖啡杯，把瓷器（杯本體）、金屬（湯匙）與透明塑膠（杯盤與杯把手）三種材質做了整合，表現諧調的美，是一個「材質＋力量＋功能＝形態」的好案例。

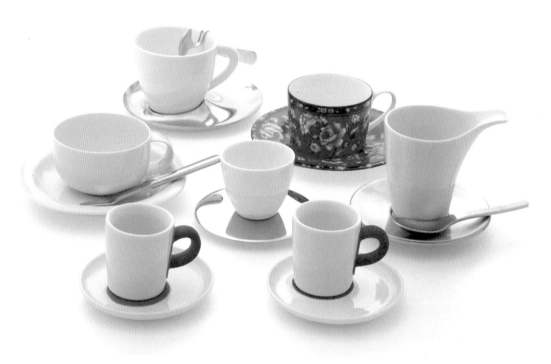

用不同的杯、盤、湯匙去喝咖啡或茶，透過「六入處」來體驗當下的心情、此時的感動……或許也可以帶來下一階段的點子與想法。

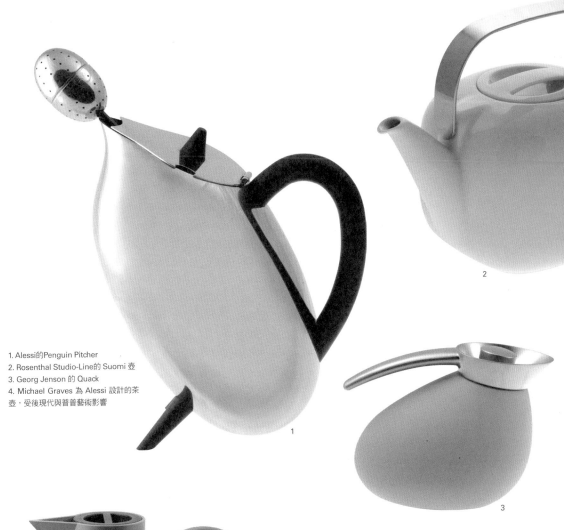

1. Alessi的Penguin Pitcher
2. Rosenthal Studio-Line的 Suomi 壺
3. Georg Jenson 的 Quack
4. Michael Graves 為 Alessi 設計的茶壺，受後現代與普普藝術影響

這些都是裝水的壺，卻有不同的形態，替「構想的形態 vs. 形態的構想」下了最好的注解。隨時可以有新點子、新產品從腦中迸出，不論是圓弧形、幾何狀、仿生的……也不論是新潮的、復古的、機能的……永遠會有人要去 show off 自己的創意，所謂江山代有人才出。但我敢說，好的結果一定要經得起視覺的考驗。要耐看，就要符合美的原則。

Chapter 02
設計的
源頭

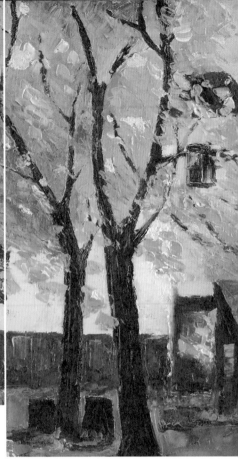

童年的繪畫經驗

繪畫幫陳文龍開啟了一個屬於自己的世界。

陳文龍還很小的時候，大概三、四歲，有時候就會跟著父親到上班的地方。午後閒來沒事，他便開始拿出紙筆來塗畫，讓想像中的千軍萬馬等場面躍然紙上，一畫可以畫一整個下午。他還記得有很多鄰居小朋友，當他們來家裡玩的時候，陳文龍會替他們畫一本漫畫，然後配合著講故事給他們聽，沉浸在自己的幻想裡頭。

有個與此相關的小故事，他一直到現在都還印象深刻，憶起時也不覺莞爾。陳文龍小時候有份很重要的報紙，叫作《台灣新生報》，裡頭有個「新生兒童」的單元，投稿入選了就會有獎金、獎狀等等鼓勵，愛畫畫的陳文龍於是畫了漫畫去投稿，想賺得幾塊錢的零用金。有次他看到有個競賽，於是又去投稿，結果竟然跟二十位小朋友並列第一，這二十個入選者平分二十個大獎。

陳文龍（最左）童年時的可愛模樣

　　由於該次競賽的首獎是冰箱，在當時是非常貴重的獎項，因此陳文龍的父親當然很驕傲也很高興，便帶著他坐火車從南投輾轉來到台北，前往新生報的報館去領獎。

　　為了平分這些獎品，幾個入選者開始抽獎，並且從第二十個獎開始倒抽。沒想到才剛進行馬上就抽到陳文龍，他得到一套兒童叢書，還附贈一組美人魚玩具！「當時我的心靈受到很大創傷（笑），雖然我並沒有一定要拿到冰箱，但抽到最後一個獎，還是有點失望。」這件事情後來讓他一輩子都忘不了，他笑談這可能是自己一生中很重要的挫折初體驗，讓他知道自己不可能永遠幸運。

書法帶來的機運

除了繪畫，書法也是陳文龍成長過程中一個難忘的回憶。小時候因為有寫書法的經驗，所以一直到了大學，陳文龍還參加書法社。成大畢業去當兵時，他雖然沒有考預官，但因為會寫書法、畫海報，所以當兵的經驗也跟別人與眾不同。

　　七〇年代，電腦還沒出現在一般人的生活裡，一切都要手工製作，比如說陳文龍的服務單位舉辦軍紀教育月，整個會場的布置、書法、海報等等，通通都由他一手包辦。他曾經用書法揮灑過長達三、四十公尺的文宣，隸書寫得又快又好；不只如此，還擅長切割保麗龍板來製作立體的字型、梅花圖形等等。

　　雖然因為自己有特殊才藝而享受一些好處，但個性使然，他並不會去濫用這些好處，而總是想把事情做到最好。對他來說，在當兵的際遇中，最有意思的就是可以接觸很多活動，了解人情世故。儘管軍隊裡的事物不能做得太花俏，但又必須讓人覺得設計有質感，所以每接下一個任務，他都必須思考如何布置、進行海報與製作簡報，控管好品質與時間。

　　「我一貫的觀念就是，我做事情，不希望人家回來告訴我說，我覺得你做得不夠好。這也是我對自己要求比較嚴格的原因。」具有牡羊座認真特質的陳文龍，提到一位曾經影響他很深的長者，那是他就讀國中時期的校長李迫爐。這位極為認真辦學的教育家，每天穿著童子軍制服，中午帶著便當跟不同班級的同學一起聊天、吃飯，非常照顧學生，也把南投一個小小的國中變成升學率很不錯的學校。「雖然他不幸在我國二時得癌症過世了，但他讓我對於『認真』這個精神特別印象深刻，也成為影響我人生觀極大的人物之一。」

陳文龍書法作品

追尋內心的繪畫

設計者也有自己的私人世界，在這個屬於自我的天地，有可能是精神上的歇息，有可能是性靈的追尋，也有可能像是陳文龍的例子，他在從事工業設計二十多年後，又重拾畫筆。這一回，他不再如童年時一般隨手塗畫，而是選擇了油畫，來表達他心中的意念。

我在畫油畫時並不講求流派。我去大陸找了一位老師，陸續學了有四、五年。我在學習的過程中了解刮刀的使用、顏彩的調配等技巧，到現在我一直還是沒讓老師知道我有工業設計的背景。

我常常在想工業設計草圖之外，是否還有進行其他繪畫創作的可能。工業設計的繪圖，每一個筆觸在意的是線條的比例與平衡，但是自己的繪畫可以追求山水、描摹靜物。雖然我的時間不多，但是我有空就畫個三小時，我所追隨的，是自己心裡頭的話：什麼樣是平衡？什麼樣是美？

我在家裡布置了一個簡單的畫室，週末有時候就畫一個下午。我不抽菸也不聽音樂，很專心全意地畫。儘管繪畫是件很累的事，但是完成後會忘記那種疲倦，進行的時候也只是一心一意想把它畫好。

有時候，我只是看到一張圖片，或是腦海中浮現出一個意象，就會想要透過畫筆將它轉化為油彩。我並不把這種嗜好當作休息，也不是一般人想像的把繪畫當作一種減壓方式。但它真的

會讓我暫時忘掉很多事情。透過繪畫，我可以把內心的意念，用顏彩的形式喚醒。

顏色、線條、構圖等處理方法，讓我可以找出內在的自己，也讓我可以擁有那份熱情，拿起畫筆沉浸其中。

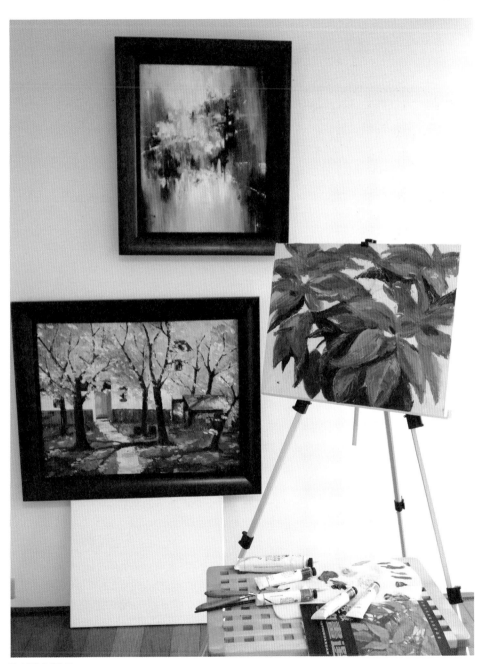

陳文龍的油畫作品

Part.2
設計美學的
因生緣起

地球是個有情的世界,人類在幾千年前,對於生命萬物的現象就有相當程度的體會,傳承到現在,有儒、道思想,有佛法薰陶,而陳文龍在研讀佛經的過程中,看到了佛理與設計之間,竟然也有可以互相參照之處。

《雜阿含經》的第335章節提到:「云何為因緣法? 謂此有故彼有,謂無明行,緣行識……」我借用這個觀念,可以去解釋設計的結果從何處來,又可能往哪裡發展。產品設計從起心動念開始,到整個完成之後的生命週期現象,也可以用這個「此有故彼有」的概念來邏輯化。讀者不妨試著用這種新鮮的方式,來推敲一件設計作品之所以誕生的總總因果。

因緣法與
當代設計的類比

很多人透過宗教來祈求、保佑自己與家人，讓宗教化為寄託的力量。我也會思考面對生命的議題，很自然地就會借鏡宗教的智慧。平日雖然偶爾讀讀佛經，但沒有那麼深的感觸。不過因為我的父母親篤信佛教，在父親往生後的七七法會中，我才真正靜心接觸了佛經。不久後，又因緣巧合從朋友那裡涉略了原始佛經，如《雜阿含經》、《長阿含經》等等。原始佛經其實是記述幾千年前佛祖釋迦摩尼與他的弟子們的修行與授道、教誡與弘法的活動，就像《論語》裡頭孔子跟他的追隨者一樣，內容是平實而使人感到親切的。其中關於「此有故彼有，此起故彼起」的觀念對我較有影響，我常把它與自己從事的創意工作與設計管理做理念的對映與應用。

原始佛經裡頭的「此有故彼有」，其實就是在談緣生法與因緣法，也就是在闡述無明、行、識、名色、六入處、觸、受、愛、取、有、生、老、病、死、憂、悲、惱苦之間的隨順緣起。一般人的觀念是善有善報，有因就有果，要怎樣收穫先問怎樣耕耘。但人世間的所有事情好像並不是一對一的對應關係，而是錯綜複雜、混沌多元的；這些事物的關連影響會決定了那些事物的發生與存在。

這些年來，我有很多機會負責設計經營管理的工作，需要常常思考與推動組織再發展與管理模式的不斷改善。我發現，很有趣的是，有時候針對性堅持去推動某些新制度後，雖然不一定有符合預期的成果，但會因此帶動其他好的改變。我常常會有這樣的感覺：很認真想要做一件事時，相關的人事物就忽然出現在身邊，讓雛形浮現。

創新管理最大的挑戰便是，每每面對新的設計案時，需要尋找好的點子或有差異化的構想提案。試想，如果一年要做近一百個設計案，創意如何能又多又好？因此我總在思考，創意的緣起是「偶發性」的嗎？如果是，那麼設計的品質、日程要如何去掌握。如果不是偶發，那又該如何去做到「必然性」？要投入怎樣的「此有」（input）、多少的「彼有」（output），才能得到好的結果？面對設計的大大小小問題，「此有故彼有」的觀念確實幫助我去觀察其中可能的規律與變化。

我是否有設計天分？

先回溯到最根本的問題。很多人都會自問：我是否適合當設計師？我是否具有設計天分？我們常常無法解釋為什麼某個人特別有畫畫的天分、特別對顏色有 sense（美感），或是具有某種出色的才藝、要執著投入某一專業。這些都可以用「無明」來概括解釋，我們可以不去探討是怎樣造成的，但可以把這些「內在的力量」（包括能力與意志力）當作一種使命，一種責任與動力，所謂天生我才必有用，冥冥中註定要去做些事吧！人一生下來，好像有很多事情已經被決定會怎樣發展，我在此不將它解釋為前世或輪迴，

而是以「此有故彼有」的觀點來解析。

設計開發新產品也是類似的狀態。要決定研發一款新產品，當然是為了獲利，當然要因應市場趨勢或消費需求，但你如果問執意開發的老闆為什麼要這樣做、為什麼要那樣做，有時候他可能也無法解釋真正的原因。這就是一種莫名的、無法合理解釋的狀態。

另外從大的競爭環境與市場無常變化來看，設計開發什麼樣的產品才會成功，也都是無明的。在種種混沌不明的狀況下，或來自某人的執著，或因為組織的運行，便會開始新產品的開發設計行動，即「無明而行」。一旦開始行動，人便會生起「識」，即意念與想法，這便是「緣行識」。每個人的識又會因每個人自我的無明而有所不同。

所以，老闆、主管、市場人員、設計師等每個人不完全相同的「識」就會產生不同的「名色」；名是心識、屬於精神，色是屬於物質，於是這個組織便會醞釀、磨合出設計開發的隱約方向。如果一個組織的管理機制能夠激發成員的創意活力，讓不同的構想表達出來、互相影響，便可以達到良性競爭與集思廣益之效。但如果沒有好的運作體系，便可能讓人性中無明的「貪、嗔、癡」複雜了人際的關係，甚至模糊了設計的方向。

「六入」則是眼、耳、鼻、舌、身、意，人用這些感官形成概念，產生了具象之「觀點」，才讓名色變得可能，而捏塑出產品的功能與形態。

有時候我們觀察一件設計產品受到歡迎的程度，應該來看看「六入」與「受」之間的關係。為什麼有人特別喜歡紅色？有些人對新事物的觀念相對保守？你可以用佛洛伊德潛意識學說來解析它，不過用東方的佛理來看，其實也就是我們的「六入」感官經過了接收、判斷、決策、行動⋯⋯而有了「觸」、「受」（分別心，這就有苦樂愛憎之感受）這個過程，並將這些感知內化到我們的喜好選擇當中。因此，在設計提案的評選與決策過程中，我常建議客戶要做到客觀性的主觀，要避免把個人的「受」當作市場上多數消費者的喜好。

設計就是人性

「受」是什麼？我們看到一樣新的設計覺得它很吸引人，一定會想去擁有，這就是我們心中的「受」。這個部分被激發出來後，就會產生「愛」的關係，所以人會去「取」，會想去（擁）「有」。

設計或生產者在進行設計的每個當下，「識」和「名色」會出現，再透過眼耳鼻舌等「六入」感官來進行設計，接著去接觸，有了感受，再來會產生認同或者喜歡某樣東西的感情。接著我們會在心裡決定要不要這樣做、產品要不要上市，產品經歷生老病死的生命週期後，催化出來的經驗又會變成一種「無明」，去影響下次再做設計時的決定，而形成一種生生不息的循環。

另一方面，我們每一個人也都是消費者，在選購一件商品時，也是以因緣法來隨順緣起，從無明開始，到六入，到愛、取……產生了「有」這個存在狀態後，對物件產生的愛意會因為種種原因而消逝或減退，就像我們有了新手機，過一陣子更新、更好的款式出現後，可能就想汰舊換新一樣。這些過程周而復始，有時是短時間內迅速完成，有時則經長時間的醞釀。而媒體與廣告的宣傳也在改變消費者的認知與意識，瞬息萬變的資訊加上每個人的生活體驗，便造就了不同市場區隔與產品定位的「此有故彼有」。

依這樣的觀點去看，設計師應該要常常精進自修，體會美的意境，轉為自我內涵。而生產者在組織運作時，要去掌握整體客觀的「受」與主觀的「名色」，做出最好的分析驗證與整合；當名色轉換成具體的構想時，也要有效地管控量與質，把成功與失敗的經驗轉成知識，深根於「六入處」，一切回歸到真、善、美的光明面，那麼，好的設計便可能兼顧品質、品德與品味。

不過，人性還是人性。多年來我實際參與了諸多項目，總會遇到單純的設計案有著不單純的過程，所以我想，有一套好的管理設計開發模式，或許會比較容易讓「此有」得到最佳的「彼有」吧。而這也符合經典中所寫的「苦、集、滅、道」的解決之道。

Part.2
中國工藝的
天時地氣

當我們關注當代設計時，往往只去觀看最新、最炫的部分，或是去想像未來的趨勢；但我們常常忘記，既然設計根源於文化，就必須回首過去，甚至回頭爬梳自己的文化背景，從我們文化與歷史的根，思索未來的設計創意何在。這一點，腦筋常常動得很快、也極為喜歡閱讀的陳文龍，提出了他自己的看法。

要提到中國古代精湛的工藝技術，就不能忽略《考工記》這本重要典籍。成書於春秋末、戰國初的《考工記》是中國手工業技術的最早記錄之一，保留了先秦時代大量的手工業生產技術與工藝美術資料，記載了一系列的生產管理和營建制度，真實反映出當時的思想觀念，也可以說是「知識管理」極早被運用在設計與創意上的典範。

《考工記》提出一個耐人尋味的題旨，那就是：「天有時，地有氣，材有美，工有巧。合此四者，然後可以為良。材美工巧，然而不良，則不時，不得地氣也。」

也就是說，不只是天時地利，人文氛圍的外在環境，以及材質、工藝的高度發展，整個搭配起來才造就出昔日中國文化極為細膩、講究的工藝和設計文化，缺乏任何一個環節，就無法成功。

舉例來說，春秋晚期，吳越之劍稱名天下，當時「劍」代表了權力與身分，符合天有時；加上吳越所處的地理位置蘊藏著最好的銅、錫礦產，具備了地有氣、材有美；高度需求與社會價值驅動了匠師不斷探索鑄劍的工藝技巧，也造就了2500年前的吳越青銅雙色劍！其劍脊紅黃色，兩刃黃白色，劍身菱形暗格紋，劍首薄壁同心圓製，製作技術已經涉及合金分布、傳熱、結晶、複雜的化學反應與技術，比起今天的冶金毫不遜色。

《考工記》裡頭還說到，中國古代的工藝發展完全被官方掌控。社會階層分為王公、士大夫、百工、商賈、農夫等階級，每個階層都有自己的分工，於是就出現了資源集中管理的情形。貫穿其中的是一個重要觀念，即「和、合」的思想，涉及物與人的關係。「和」是和諧、和睦，「合」為結合、聯合。此價值觀廣泛影響了中國人在技術、藝術與行為領域的創作觀！不過，這個制度好像也缺少了一個無形的力量，就是個人化的表現空間。不少工匠雖然天賦異稟，可是沒有個人的企圖心，只是為了上層的要求而工作，所以比較制式化，缺少了個人表現的空間與創意，也少了創作能量的刺激。因此我認為，當代設計發展很重要的就是滿足設計者表達與創作的慾望與能力。除了天時地氣之外，還要讓設計者或創作者能擁有表現空間。

由文化層面解析設計發展：
台灣

我在這裡要談一個「天時地氣」的概念，天時地氣當中所謂的「天」，指的是大的客觀環境，而「地」指的就是地理區域。比如說我們在台灣，這幾十年來，普及的教育培育了大批優秀人才，有旺盛的企圖與崇尚自由的發展環境，加上與國際交流頻繁，建構成最有競爭力的生產製造服務平台。所以我們就應該思考，能否利用這些客觀的氛圍與優勢，做出好的設計，完善地利用天時地氣的條件。

把這套想法放到浩漢的發展來看，也是如此。浩漢成立時正是整個台灣從OEM代工轉向ODM的時候，當年三陽工業就認為台灣經濟起飛之後，產品將開始大賣，不能再倚靠本田，因此才有了自創浩漢設計公司的想法。剛好台灣當時大眾運輸系統也還不夠完善，短程移動得倚靠摩托車，成為一種整體的社會趨勢；再加上台灣道路狹小、交通擁擠，這種自動排檔、騎乘簡單的交通工具，便讓台灣成為了速克達摩托車（scooter）王國。

由文化層面解析設計發展：
韓國

現在台灣熱門產業走到資訊科技也是這樣。從「地有氣」來看，亞洲的台灣、韓國、日本，甚至現在的中國，都具備了這個條件。

像這一波韓風四起的時機，除了韓國產品開始具有「工有巧」的國際競爭力，他們也以宣傳為輔，強化天時地氣的機會。比如韓國電視劇以汽車設計師與設計工作室作為拍攝場景與故事架構（片名在台灣翻成「車神傳奇」），原屬企業內部機密的設計競圖與一比一油土模型，都成了宣傳韓國汽車設計能力的素材。「大長今」更以一種「平凡的魅力」將韓國文化的美感移植到韓國產品的形象上，所以SAMSUNG、LG等企業都像注入了文化認同一般，逐步成為全球優質生活的提案者。

我曾經聽韓國三星自剖成功的原因，是因為他們遵從儒家思想。但儒家思想跟資訊科技的崛起有什麼關係呢？答案就是：東亞這個區域裡頭的文化，崇尚一種「大我」的團隊精神，為了達成共有的目標可以犧牲小我。3C產品剛好有這樣的特質，需要快速追隨產品設計的生命週期。你看數位相機，一路從幾百萬畫素快速演進到千萬畫素，當產品生命週期縮短，就必須投入大量的人力在短時間內快速研發，但這在講究勞工權益與休假權益的歐美是行不通的，因為員工不太可能犧牲自己的時間來進行；在東亞卻有可能。因此工業設計在台灣不是等待好的設計靈感來敲門，而是得在限定的時間內完成。

我看到亞洲幾個國家特別能掌握到這種先機。中國大陸現在正好處於起飛的階段，因此他們也很願意投入，掌握各種設計加值的契機。

中國瓷器的工藝與設計之美

中國自商周以來便有瓷器，瓷器與中國的關係自然非常深遠，「瓷器」（china）就等於「中國」。瓷器的發明與發展對全體人類的文化有著深遠的影響，更代表了一直在求善、求美的過程。歷代具有代表性的作品不勝枚舉，陳文龍表示自己沒能力去談整個發展的歷史，只想分享他的觀點與體會。

正如前面談到《考工記》天時地氣的觀念，中國瓷器的發展也是符合此脈動。我們同樣可以看到影響瓷器燒製成果的有形力量與無形力量，而「此有故彼有」的因緣法更可以為其中的發展做一些合理的注解。

有形力量

包括工藝的技術、工匠捏塑瓷土成型的方式等等。不同時代的燒製手法會形成不同的特色，驅動形態的變化。

無形力量

在清朝康熙、雍正、乾隆三時期的景德鎮，製瓷水準提升，因此出現了市場的消費機制與激勵。

材有美

青瓷是著名的中國傳統瓷器，是在坯體上施以青釉（以鐵為著色劑的青綠色釉）燒製而成。

白瓷一般是指瓷胎為白色、表面為透明釉的瓷器，以含鐵量低的瓷坯，施以純淨的透明釉料燒製而成。雖然東漢時期已出現白瓷，但成熟的白瓷技法要到隋代才出現。然後到明永樂時期的「甜白釉」，才創造出白瓷史上的最高成就。

有了白瓷，才可以在器皿上上彩，出現琳琅滿目的繽紛色彩，所以可以說白瓷的發明是中國陶瓷史上嶄新的里程碑。

景德鎮在元朝已經成為瓷器的製造重鎮，發展出青花、釉裡紅、銅紅釉等等，後來青花瓷成為明清兩代的主流，到康熙時更發展到頂峰。

地有氣

例如浙江地區，因為有著十分豐富的瓷土礦藏，而且埋藏一般距地表不深，易於開採；從瓷窯遺址周圍的自然環境也可看出，一般都具備較為充足的水力資源，這種種條件讓浙江成了中國的青瓷發源地。

此有故彼有

南北朝時期因為佛教盛行，所以瓷器大多以蓮、荷作為紋飾，如青釉蓮瓣紋蓋罐等等，反映出一時一地明顯的時代風尚。

到了明朝，因為瓷釉的應用有了劃時代的突破與進展，可以掌握各種金屬元素的呈色技藝，使中國瓷器進入彩繪瓷器為主流的新世代，出現了五彩瓷、粉瓷、鬥彩瓷、廣彩瓷。因為青花瓷和鬥彩瓷的出現與盛行，使得純素白瓷的製作漸趨低落。

形狀與形態

觀看中國瓷器，可從許多細部著手，體察古代工藝發展的細膩與精湛。紋飾可細分為雕塑、捏塑、模印、堆貼、刻花、壓邊等特殊技法。如果從題材來觀察，紋飾也可細分有網格、聯珠、花、鳥、龍、鳳、蝴蝶、山水、葉、佛像等造型。

若以功能需求來看形態那更不勝枚舉，有趣的現象是當瓷器進入彩繪時代，圖案便成為整體形態的視覺焦點，但好的作品仍會與整體造型搭配，從美的原則來觀察更可以看到綻放、碎形、對稱等等的美學平衡表現在其中。

Part.3
西方工業革命
與設計史

談過了中國工藝的天時地氣，再來看看與全球接軌的產品設計在形態變化上的歷程。從
1900 年以來一百多年間，陳文龍覺得其中與工業設計發展比較有關的，有幾個
特別具代表性的關鍵分水嶺。它們有截然分明的設計思維，形塑出當代設計發展的重要
雛形。

1900~1930年
機械美學時代

工業革命後用機械取代人工，作為大量製造的外在力量，其中最具影響
的改變，是美國汽車大亨亨利・福特（Henry Ford）發明了裝配生產
線，用來製造出標準化的黑色汽車。加上 Grand Rapids（美國密西根州家具
製造大城）量產與標準化的模組家具相繼誕生，機械美學從此有了它的價值
與地位。不同於過去的物件是強調人為的藝術價值，機械生產在數量與品質

的觀念全部改變。它應用標準化的新製造流程，讓每一件生產出來的物件形狀都完全相同，形成了所謂的機械美學（machine aesthetics）的產品造型風格。

從此，設計這件事面臨了全新的理念與挑戰。要符合裝配線上一件件組裝生產的模式，生產者必須思考如何將產品設計成可以拆卸的、一個個方便被組合的基本元件。相關連的影響是，1919 年包浩斯設計學校（The Bauhaus，在德文中 Bau 指的是建築，Haus 指的是房子）成立於德國威瑪（Weimar），它推動機器生產的設計理念，強調設計必須從最基本的單元著手，以零件的可換性與標準化為原則。包浩斯更倡導以「人」為本位的設計理念，造形追求合理性、機能性（form follows function），「設計的目的是人，而不是產品」，將設計導入全新的里程，往後一直影響著工業設計的基本理念。因此，包浩斯被後世尊稱為改變設計歷史的學校！

1933年，納粹以學校藏有共產主義書籍的名義，查封了包浩斯，創校者葛羅佩斯（Walter Gropius）等老師、畢業生紛紛避走美國，反而對於美國30年代以後的設計教育與工業設計理念產生了很大的影響與啟發，更在1937年於芝加哥創立「新包浩斯」（New Bauhaus），以後成為芝加哥藝術學院。

這個時代機械的巨大的有形力量顛覆了產品成形的方法與結果，激起無形的力量，創造出新的設計思維，天時、地氣、材美、工巧都發生連動的大改變。在18世紀之前，中國人的收入和生活水準一直高於歐洲，工業革命（機器生產）則使西方趕上並超越了中國。

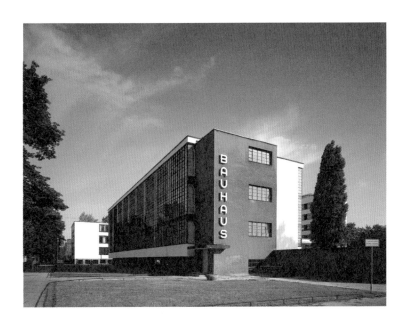

1935~1955年
流線形時代

流線形（streamlining）構想源自美國，因為經濟社會的成長強烈帶動了技術的發展。新式材料的開發應用，尤其是新金屬與其合金以及塑膠，讓形態的可能性大大提升，將對於空氣動力的追求轉成具體形態的呈現。流線形廣泛應用在汽車造形上，同時也轉化到許多小家電的設計，如果汁機、食物攪拌機等等，設計開始與時尚結緣。

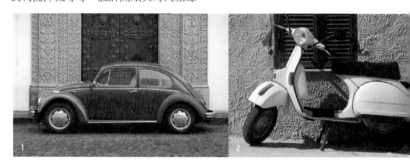

1.流線型金龜車
2.流線型比雅久機車

　　1934年克萊斯勒（Chrysler）推出「氣流型」（airflow）轎車，在當時是非常新潮和前衛的造型，雖然生產和市場都不理想，卻影響了汽車界的流線形運動。流線形的主張，是一種沒有接縫、連續滑順的簡化外觀（flush surface），將部品零件進行有效整合後，展現出高度效益。例如1939年在紐約舉辦的世界博覽會，展出的建築與設計產品都受到流線形的影響，美國工業設計與許多大企業，諸如通用、福特、杜邦、EDISON 等等，都藉由流線形產品展現行銷實力。

　　流線形的影響一直延續到今日。而最成功、最有代表性的產品，首推1930年德國福斯公司設計的金龜車（Beetle）與1947年義大利比亞久（PIAGGIO）設計、開發的偉士牌機車。另外，法國設計師 Raymond Lowey 設計的可口可樂瓶身，也是將大西洋彼岸的設計理念成功應用至全球性產品的代表作。

　　如前面所述，流線形早在自然界中普遍存在，其形態可以減少行動時的摩擦與阻力、提高速度，能同時滿足性能的要求與視覺的認知，自然被引用到工業設計的領域中。

1955~1975年
現代主義與普普設計運動

普普設計運動最早在英國發起，後來遍及世界各地。它著重歡樂、生活風格，反對嚴謹的造型與任何實用性的強調，以抽象圖樣表現出引人注目的視覺訊號，重視消費者的心理需求，成為新的美學主張。正如同中國瓷器在明朝進入彩繪瓷器的新世代，出現了五彩瓷、粉瓷、鬥彩瓷、廣彩瓷

等等，或許是當材質與技術對形態的發展有了階段的局限性時，色彩、圖案或風格便可以是另一個突破點。

又好比日本，它在60與70年代建立了自己的風格。日本設計師賦予產品「高科技」的風格，有很多的操作旋鈕與控制器設計，以和諧的配置方式加上極其考究細部與圖案式的造型，成功掌握了家電與電子產品的興起，影響力遍及全世界，可以說是普普設計運動的最佳成功案例。

今天如果你想去選購一件電子產品，商店裡的品牌與式樣可以說是不勝枚舉、美不勝收。產品的材質、色彩、風格、觀念、流行……每天都有新的發展與發生，對設計師來說，操作「構想的形態與形態的構想」的素材是永無止境的。無論如何，滿足以人為本的生理與心理之美學才是硬道理！

1980年以後
數位美學時代

1980年代末，網際網路興起，電腦輔助繪圖進步到電腦輔助設計與電腦輔助生產（CAD/CAM/CAE）的新紀元，虛擬實境技術逐漸成熟，於是帶來了「第三次工業革命」。電子計算機、電晶體、積體電路及個人電腦等等的發明，使產業以躍進式方式進展，更促成電子、半導體、資訊、光電、通訊及生物技術與產業的蓬勃發展，進入「知識經濟」時代。設計界也因此遭遇很大的衝擊與改變，數位美學將主導產品形態的新發展。我們有幸恭逢其時，變化還在「此有故彼有」地急遽進行，且拭目以待。

1&2.電腦輔助設計軟體所建構的三維虛擬模型：以機車與 DVD player 為例

Chapter 03
當東方
遇見西方

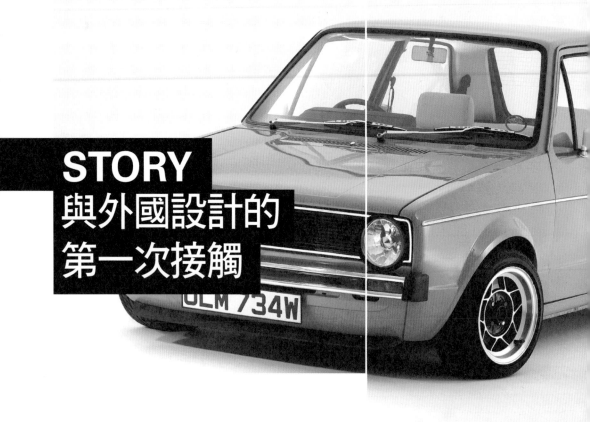

STORY
與外國設計的
第一次接觸

展開大學生活

進入了成大工業設計系之後，陳文龍開始了夢想的大學生活。他在大一就開始接案子，不僅跟自己所學相關，又可以賺零用錢。第一個上門的生意是替台南的廣播電台做專案美術設計，包括裝潢、布置、畫 POP 等等。由於反應不錯，又陸陸續續做了一些這樣的專案。後來大三暑假時，陳文龍到台北新生南路一家很大的家具公司去應徵，在暑期當了三個月的設計助理。陳文龍愉快地回憶：

> 我每天早上不但要開店門、擦家具，還要幫公司搬家具，也要跟著設計師去看裝潢現場。這段經歷讓我開始學習進退應對等等處理業務的細節。我記得有一次設計師沒空，但業主又趕著要設計，設計師就派我去接洽，因為他看我平常就跟在身邊，還算熟悉一些設計細節。我後來對這些業務愈來愈上手，離開時老闆還依依不捨。

那是一個躊躇滿志、極力想要汲取設計知識的時期。陳文龍印象最深刻的，就是他看到一本名叫《Auto & Design》（汽車設計）的國外原文雜誌，驚為天人。後來這本雜誌或多或少也讓陳文龍走上了現在與交通工具設計緊密相關的領域。

當陳文龍在舊書攤買下這本雜誌時，封面已經被撕毀，還好封底留有一個位在西門町萬年大樓的住址。於是他便利用上台北的機會，訂閱了這本雜誌，而且一訂就是二十多年。

讀者一定會納悶，這本《Auto & Design》裡頭到底有什麼奧祕，能讓年輕的陳文龍如此著迷呢？原來，雜誌裡介紹的大多是當時竄出頭的新銳設計師作品，他在渴求設計的探索過程中，發現了喬治亞羅（Giorgetto Giugiaro）這位義大利汽車設計大師。這樣的閱讀與探索歷程對陳文龍產生了不小影響，讓他開始認真思索國外設計師的經典作品，看看別人如何崛起、如何在全球發揮影響力。這也激發了他內心的嚮往，他開始覺得，或許，在設計上擁有地位也是一項很偉大的成就。

這本對當時年輕人來說相當昂貴的雜誌，為陳文龍打開了一個全新的世界。他想辦法從第一期開始訂閱，直到現在二十多個年頭過去了，還是它的忠實讀者。

《Auto & Design》
陳文龍長年訂閱、收藏的義大利汽車設計雙月刊，創刊於1980年，對汽車市場分析、設計概念、設計師動態等均有深入報導。
http://www.autodesignmagazine.com/

Part.1
異文化碰撞
It's all about culture!

—— 十一世紀是講求美感與美學的時代，也是全面講究設計的時代。但是設計談到最
—— 終，其實都與文化脫離不了關係。我們日常生活中所有好的設計，通通是為了解
決不同的文化需求而被發明出來。如果能將各自擁有的文化特質轉換成產品的設計特
色，那就會是一個不容易被別的國家、地區或廠商所取代的特色。比如說：SONY PS
電玩與日本文化有著必然的關聯性；iPod 則代表了APPLE 背後的美式文化；B & O 的
音響給消費者帶來了北歐的簡約與生活的態度；Louis Vuitton 的皮包代表了法國生活
藝術與旅行的精神。

因此接下來，我們要透過陳文龍這位資深設計者的觀點，從各種細膩的角度與眼
光，去思索這個世界的文化到底與設計有什麼關係？而設計從西方邁向東方之後，又
會產生出什麼樣的可能性，與異質文化激盪、碰撞出火花？

日本
Japan

日本人很善於透過學習然後努力創造，再利用設計的力量將產品散布到全世界。這其中值得我們思考的，是他們解決「需求」的動力。

日本人是個害羞的民族，他們喜歡在電車上看書，就是因為不好意思盯著人看，得找到其他可轉移目光的焦點，這時候有本書或其他輕薄短小、方便攜帶的裝置，就很自然能拿來解決這個問題。

這也是為什麼日本人那麼喜歡在漫長的電車通勤時間裡把玩手機，並發展出傳簡訊、瀏覽新聞、上網看圖文等許多的功能。在美國就不會有這種文化，不會因為時髦而流行起來。但是由於日本人的技術能力使產品的品質特別好，就會影響到全世界的發展，像是 Smart Phone 等等，形成了一種商品的新標準與規格，改變我們所用事物的設計。

環境與價值觀會形塑我們對於設計的觀點。日本的汽車可能是全球市場上品質相當高的，因為他們對於設計、功能等細節挑剔的程度，遠遠超過其他國家，所以這樣的價值觀能夠改變這種文化所設計出來的產品。

相對之下，日本人對居住房屋的環境就不是那麼堅持，這跟對於汽車等產品的挑剔不成對比，因為他們認為土地與房子都很貴，要窮其一生才能買到。這就可以看出價值觀對於人的審美標準有著多麼大的影響力。

所以，一般大眾對於美學或一些議題的重視度，的確會帶動整個社會追求完美的努力。我們看到台灣並不讓人覺得賞心悅目的街景卻感到麻痺，不會想要努力去改變，正是因為它已經通過了我們一般人的標準價值。今天要談東方人的美學價值，就應該將我們的深厚文化進行轉化，拉高視野與層次，才不會永遠認為「這樣就已經夠好了！」，也才會有再度進步的空間。

1 & 2. Lexus 概念車與 Mazda 概念車

美國
America

有需求，才會產生市場，因此一個地方的文化與習俗也會影響到產品的需求，這是設計者必須仔細考慮的地方。

比如說，你看歐洲人騎馬是上身前傾，靠近馬背來騎；另一方面，美國人從拓荒時代就有很多驛馬車，所以他們是挺直上身操控馬韁。因此，歐洲人的重型機車喜歡設計成趴在上面的方式來騎，而美國人發明出來的哈雷機車，就是要挺直背脊來騎，兩者反映出迥然不同的文化。許多年來，其他地區的車廠也會生產哈雷機車，但哈雷慢慢成為一種美國嬉皮文化的代表後，就形成一種根深柢固的文化形象，現在我們想到重型機車，還是會想到 Harley Davidson，在機車的分類中就有 American type bike。

1 & 2. American type: Harley Davidson
3. European type: Ducati

3

義大利
Italy

我去了義大利，剛開始有很大挫折感。或許是缺乏自信心，總是感覺不好意思，連一起用餐都不敢盡情表達自己的喜好。但我很幸運，接觸到的義大利人都很自然、沒有心機，交往起來沒有壓力，甚至對彼此的文化是樂於接觸、交流與學習，所以我也慢慢地表達自己的觀點與創意，經過嘗試之後，自己的信心才開始建立。現在我相信，只要是正確的方向，自己想做、有企圖心，台灣人也可以做得一樣好。

義大利的設計文化有一種特質，就是能把個人某種特長轉化成強烈的訴求，形成一種主張，進而變成「名牌」。像是以跑車出名的法拉利，或以金屬製品享譽全球的生活精品 Alessi 等等，都是以人名來命名，顯示他們對於自己的技藝非常有信心，無形中會把這種個人意志與設計才情的力量，貫穿到產品的設計裡頭。

談到 Alessi，它更是傳統產業轉型的成功案例。Alessi 把傳統的沖壓、燒焊、鈑金生產技藝，加入了生活樂趣的追求與創新的點子，讓產品具有特殊的形態，不僅準確地表現機能，更傳達出創意美學的樂趣。傳統工法加上科技與現代化的製程管理，讓製造的技術門檻非常高，不容易被複製，形成了競爭優勢。Alessi 以家族姓氏作為品牌名稱，正是一種強烈的自我實現。

這是典型義大利人充滿個人特質的無形力量，這種個人特質與力量強烈到要把人名掛在品牌上頭，除了以示負責，更要與眾不同，所以產品的特質與差異化總會在市場上明顯地區隔出來。因此你看義大利很喜歡設計師簽名落款這件事，反映的就是他們對於這種強烈個人風格的崇尚。

Alessi
義大利家用品設計製造商，創始於1921年，是工藝、藝術與品味的代名詞。作品也被羅浮宮和紐約現代博物館指名典藏。
http://www.alessi.com/

Part.2
那些靴子國
教我的事

8個義大利關鍵字

義大利並沒有告訴我應該怎樣去審美，我只是從他們的態度與方法去觀察，思考這些線條為什麼是美的，那些線條為什麼是性感的。——陳文龍

—— 十多年前首度造訪義大利後，那些義大利的人、事、物，紛紛成為了影響陳文龍
—— 的重要記憶。在那個靴子形狀的國度，陳文龍感受到它充滿個人色彩的自我主
張，觀察到了這個民族耽美的生活養成，看到他們對於家庭與親友的緊密關係，品嘗了
各種彈牙的口感以及濃烈的飲食，收藏了晶瑩剔透的慕拉諾水晶以及 Alessi 精巧的生活
道具，學習了義大利人及時行樂的生活觀點以及享受……

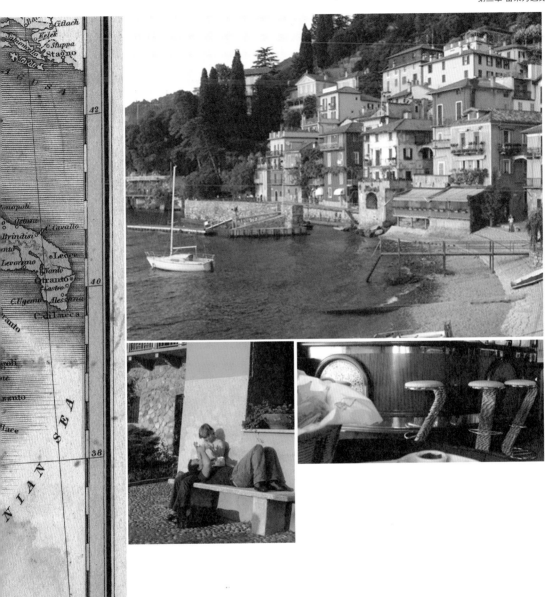

　　陳文龍去到了義大利，用眼睛、用味蕾、用鼻尖、用友情，感受了那裡的溫度。甚至，他會把義大利也帶回家，讓自己的家居瀰漫濃濃的義式生活情調。有時候，他與太太兩個人喜歡在家靜靜吃一頓太太精心製作的義大利家常菜，耳邊聽著義大利的樂章，口裡回味著義大利的風乾火腿，手中把玩著義大利買回來的餐具，舌尖品著義大利帶回來的美酒……

　　這些美好回憶，濃縮在陳文龍的 8 個義大利關鍵字裡頭。

關鍵字1
Grappa

在陳文龍家享用義大利料理，其中一個令人愉悅的驚喜，就是來自義大利的 grappa。

所謂的 grappa，是酒精濃度高達 30% 到 80% 的白蘭地烈酒，歷史可以遠溯中古世紀。grappa 最早產自義大利北部 Veneto 區的小城 Bassano del Grappa（現在人口約只有四萬人），grappa 便因此地而得名。在陳文龍家的餐桌上，飯後來杯檸檬口味的 grappa limoncello liqueur，是為美味一餐畫下句點的絕妙方式。

說起 grappa，原本只是鄉間在釀酒季節結束前為了物盡其用，利用即將丟棄不用的葡萄渣，再蒸餾出酒精濃度更高的酒品，因此也有人說它是「渣釀白蘭地」。

在義大利，grappa 大部分被當成餐後的消化酒（digestivo），目的當然就是幫助人們在豐盛飽足的一餐後，能讓腸胃順利消化來自海陸的各式食材。

我們常見 grappa 被加入 espresso 義式咖啡，成為 caffè corretto。又或者，我們現在也能嘗到直接製成咖啡口味的 grappa，被裝在酒瓶裡販售，可以開封後直接飲用。陳文龍的家中，就藏有這種令人迷醉的消化酒。

名氣愈來愈大的 grappa，幾乎已成義大利除了咖啡之外的國飲。除了大廠競相推出各種產品，還有一些地方性的小牌子，會推出極具在地口味的 grappa，形成風土名物，充滿自己獨特的個性。這也是義大利 grappa 特別有趣、特別吸引人的地方。

享用 grappa 的時候，我們會先將它盛倒於透明的玻璃小杯裡，聞嗅一下它那強烈而逼人的氣味，接著啜飲一小口，強烈的香氣與濃烈酒精味道會在口腔中逐漸蔓延開來。等到 grappa 緩緩流淌進食道，一陣熱辣辣的暖流讓味蕾開始紛紛甦醒，與口中殘留的 grappa 共譜出一種獨特而難以名狀的回甘之味。

這，就是 grappa 的魅力。

關鍵字2
Caffè

在義大利大城小鎮，咖啡是絕對少不了的飲品。香水的餘韻與咖啡的氤氳，往往是旅行義大利時最令人難忘的感官體驗。義式濃縮咖啡 espresso 除了可以單獨啜飲小小一杯，也可以拿來與其他的飲料甚至冰淇淋搭配。在陳文龍的記憶中，affogato gelato 加上 espresso 的香草咖啡冰淇淋就很讓人印象深刻，提拉米蘇配上咖啡再加上 mascapole 乳酪的滋味，也堪稱一絕。當然還有前面說的咖啡口味 grappa，能讓酒精催化出了義式咖啡的獨特風味。

關鍵字3
Bar

對義大利人來說，小酒吧絕對是生活中不可或缺的社交、休憩、閒晃場所。除了供應咖啡，義大利小酒吧也備有調酒與其他飲料，有時也提供簡單的義式三明治（panino）或是早餐時配咖啡果腹的可頌麵包。義大利小酒吧無所不在，就像台灣的便利商店，到處都有，是義大利最勤勞也為數最眾多的店家。從清晨五、六點直至深更半夜，你都可以在街頭與某間小酒吧不期而遇。

陳文龍夫人的巧手廚藝

關鍵字4
Pasta

義大利人與中國人的飲食習慣有些許相似之處，兩個民族都喜歡共享食物，真心享受烹調美食的樂趣，也真能做出一桌令人食指大動的「胃納藝術品」，由此營造出溫馨的家庭氣氛。在享用義大利菜之前走一趟義大利人的廚房，就會發現義大利媽媽們在這裡奉獻她們的青春精力，為的就是看到全家人用餐時的笑臉。

陳文龍與太太去過那麼多次義大利，早從義籍好友身上學會了不少品嘗、甚至烹調義大利麵的訣竅。陳文龍賢慧巧手的夫人除了會做番茄義大利麵、青醬義大利麵等家常菜，還能做出新奇有趣的草莓義大利麵呢！這也是他們向深交二十多年的義大利摯友學來的好玩菜色。

「學海無涯」這個成語用在義大利餐桌上極為貼切。每位義大利媽媽都有自己拿手的獨家配方，義式料理因此有千變萬化的滋味。而義大利人展現在 pasta 上的創意更是驚人，光是 pasta 一詞，就涵蓋了數百種不同的麵體。我們常見的義大利麵條（spaghetti）、通心粉（macaroni）、義式寬麵（fettuccine）等等，只能算是義大利 pasta 的一小部分而已。

義大利 pasta 之所以變化無窮，主要的差別就在於外形。外形當然會影響到嚼感與食趣，況且每種麵體都有搭配的醬汁，排列組合起來就擁有更多的可能性。

義大利是非常注重地方特色與歷史的國家，因此很多 pasta 都是到當地才能找得到的特殊麵型。我們可以看到各種奇特的外形，包括車輪、貝殼、蝴蝶結、粗管、天使細髮絲、螺旋、花瓣、火炬、珠珠、字母等造型。如果把全義大利各地殊異的 pasta 加總起來，就有高達數百種之多的變化，真是十足的義大利美食驚奇啊！

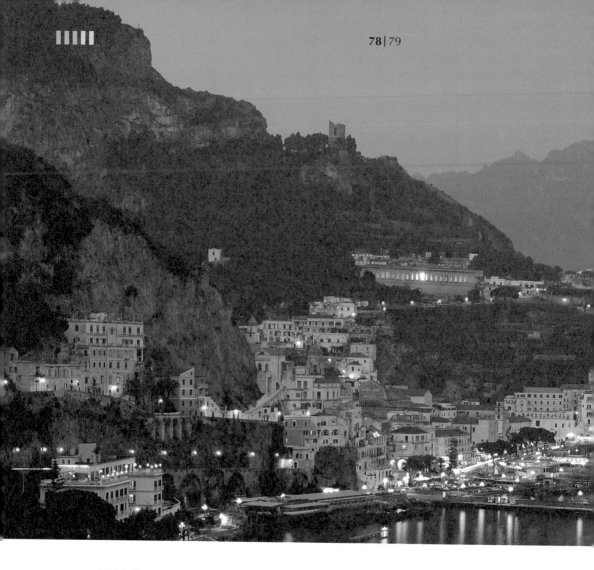

關鍵字5
Amalfi

從陳文龍首度到義大利出差開始，二十年間他去了那裡無數次，除了工作，也會與太太四處旅行。問他義大利的哪個地方是他的最愛，陳文龍毫不考慮地就說出「阿瑪菲」（Amalfi）這個名字。

阿瑪菲這個名字聽來有些陌生，它在哪裡呢？又有什麼樣的魅力讓人難以抗拒？

阿瑪菲小城所在的阿瑪菲海岸，位在景致優美的薩萊諾灣（Gulf of Salerno），距離大城那不勒斯只有24英里。在靴子狀的義大利國土上，它大概就位在接近可以綁鞋帶的地方。此處平時僅有五、六千名居民，不過由於它沿著陡峭的岩石海灣而建，景色秀麗，因此春夏季節往往吸引大批旅客，全球有很多巨賈富豪喜歡到此流連度假。

阿瑪菲附近海岸散落著好多個著名的小城，像是波希塔諾（Positano）、拉薇洛

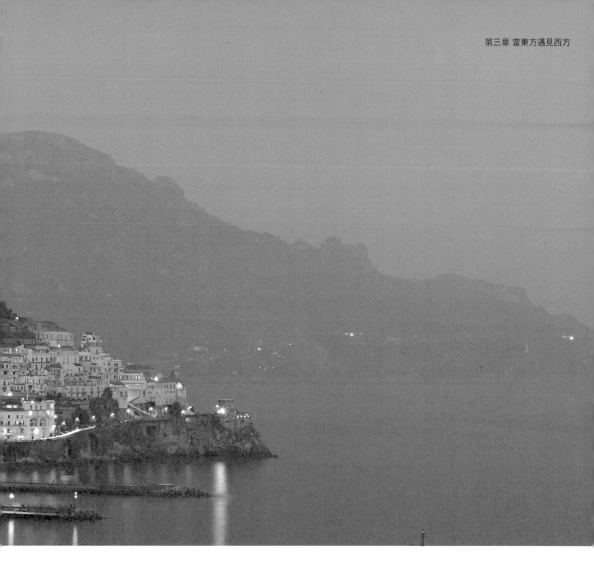

（Ravello）、蘇連多（Sorrento）等等，都非常引人入勝，阿瑪菲更被列入聯合國教科文組織的世界文化遺產。大多數人一定對《歸來吧蘇連多》（Tona A Surriento）這首民謠有印象吧，因為這首名曲所唱的，就是故鄉摯友對離開蘇連多的遊子所發出的深刻思念之情。

不只歌曲對於此地區多所稱頌，前幾年英國導演安東尼‧明格拉編導的電影《天才雷普利》（The Talented Mr. Ripley）也曾經在此取景。燦爛的陽光、明媚的義大利海岸被搬上大銀幕後，許多人的心也被此地的山光水色所俘虜。

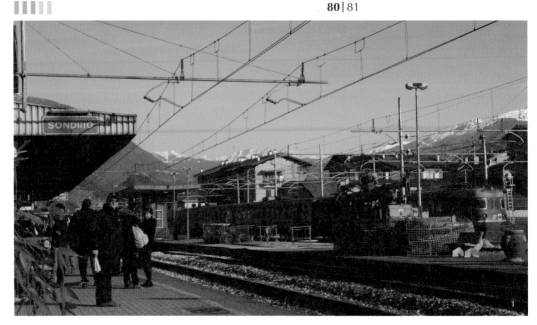

關鍵字6
Sondrio

除了南方的阿瑪菲之外，往相反方向行去，位於義大利西北部倫巴底區（Lombardy）的松德里奧（Sondrio），成為陳文龍義大利經驗當中另外一個極為重要的關鍵字。

松德里奧的人口只有兩萬多，位置大概在米蘭以北，鄰近瑞士南部義語區以及義大利著名的度假勝地科摩（Como）湖區，是座氣氛寧靜舒緩的小城。它之所以對陳文龍很重要，一方面是浩漢選擇在此設立他們在義大利的設計據點，另一方面，陳文龍的好朋友、也是事業夥伴的Andreani夫婦就定居在此。每次陳文龍與太太來義大利，幾乎都會在此盤桓數日，除了視察業務，當然就是與他們的好友相聚。

根據Andreani對於這座小城的形容：

> 松德里奧是我從小生長的家鄉，也是個充滿大自然之美、適合生活的好地方。它的海拔比較高，古時候因為交通不便，比較與世隔絕。不過有了現代科技以及網路以後，松德里奧就與世界連接起來了。

Andreani 這位浩漢人口中的 A 先生，就是下一個關鍵字。

1.從Sondrio車站可遠眺阿爾卑斯山
2.Andreani位於Sondrio的住家
3.Sondrio美麗的街道

1 2

關鍵字7
Andreani

─── 十多年前，陳文龍才只有二十七、八歲，先在三陽工業任職，後來接下浩漢設計
─── 的公司草創任務。為了迅速與國際設計潮流接軌，並汲取國外的交通工具的設計
發展經驗，三陽工業選擇了以義大利做為借鏡。

　　當時邀請來台進行合作的設計師，就包括後來浩漢人口中的A先生──Andreani。
沒想到二十多年過去了，A先生不但成了浩漢的股東，主持浩漢在義大利的設計業務，
更成為陳文龍夫婦一生的異國好友。

　　回想起當初那段義大利初體驗，陳文龍有點不好意思地說了
個糗事。由於1970年代台灣還沒解禁，出國旅遊很少見，因此
國際交流不盛。當時他以為只要西方外國人都愛吃漢堡，於是
竟然跑去買了幾個漢堡給以擁戴家鄉美食聞名的義大利人當作
午餐，以為這樣就盡到了地主之誼。沒想到傻眼的A先生也很客
氣，當場沒說什麼話，後來直到兩人熟識了之後，才告訴陳文龍
義大利人根本不愛吃漢堡，陳文龍才知道鬧了個笑話。

　　不過也因為這樣，二十多年來的義大利機緣讓他得以一窺歐
洲文化的特殊之處，教會他學習、欣賞另一種文化的獨特美感。

1.Andreani & Lauro 夫婦
2.Prima 作品集
3.現場油土工作
4.自己設計的工作室

不論是文化或設計上，A先生都稱得上陳文龍某種形式的兄長或老師，讓他的視野從此不同。

這兩位忘年好友相差十二歲，個性很不一樣。陳文龍凡事喜歡深思熟慮，帶著極為理性的思維，A先生則帶有義大利人天生的直率，快人快語，感性的個性很鮮明。

不過很有趣的是，兩人的中國生肖都屬豬，兩個人的太太都屬虎，好像是一種奇妙的巧合，讓兩家人相處起來十分愉快。

他們的友誼是因為設計陸路交通工具而結緣，並藉著現代的空中交通工具的便利，讓橫跨地球兩端的情誼沒有因為距離而變淡。不是A先生來台灣，就是陳文龍到義大利去。一晃眼，竟然就是二十年。

陳文龍與A先生是多年好友，他們的太太也很投緣，兩位同樣都是賢慧的妻子，也都享受烹飪之樂，因此有共同的興趣與話題。可以這麼說吧！兩家人的深刻友誼，就是建立在對於美食的共同熱愛。

對於A先生，陳文龍有種特殊的敬佩與感激，兩人的交情也在時間的深化之下更形醇厚。

而對於陳文龍，A先生一直極為推崇這位來自台灣的晚輩好友。回憶起一路以來的友誼，他在義大利的越洋採訪裡頭特別真情流露地說：

　　二十年前，我根本不可能想到我跟台灣會有這樣的緣份。我第一次來台灣是 1987 年，雖然陳文龍當時還是位設計師，但他非常清楚自己要什麼。我對他的第一個印象，是記得他剛出學校沒有很久，還年輕，雖然個性比較安靜、害羞，卻很有自己的抱負，心胸也很開闊，願意接納別人的文化與觀點。

　　我們之間有很多難忘的共同回憶，像是我記得陳文龍到義大利來，我們一起與朋友旅行到德國、巴黎等地去看車展，就是很棒的經驗。而我到台灣去，陳文龍也總會抽空帶我到中南部，領略不同的台灣風土，告訴我許多台灣歷史文化的小故事。我不但認識了陳文龍的夫人，連我太太也成為她的好朋友，這些點點滴滴是我們兩家難忘的記憶。

　　在我們的共同經驗裡頭，除了工作上的合作，最有趣的就是文化的分享。他們剛開始對義大利文化並不了解，不過許多年持續交流後，現在已經可以品味義大利的滋味，在家裡能做些義大利菜。就連我們也受到他們的影響，會在義大利做些簡單的中國菜呢！

　　在我眼中，陳文龍是很真誠的人，他們夫婦倆對我們的友誼，尤其是幾年前我們家中成員遭逢變故時他們所表現出的支持態度，讓我非常感動。

　　我們已經是那麼久的朋友了，因此我想跟陳文龍說幾句話，當作對老朋友的贈言：我希望他不要工作得太多，人生苦短，還有很多東西可以享受，要記得多陪陪家人。

　　每次見到陳文龍，我都會跟他這樣說，這也是身為老朋友的一番心意。

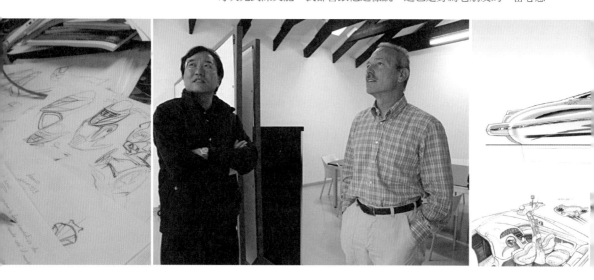

Montecarlo 37/01/Living

Montecarlo 37/05 / Bow room

Andreani 為法國知名遊艇廠牌擔任設計，除了電腦
輔助繪圖外，Andreani 的手繪功力也是一流。

關鍵字8
Giugiaro

大利那麼吸引陳文龍，有一個重要的原因當然就是它的工業設計。從陳文龍大學時代開始，喬吉托‧喬治亞羅（Giorgetto Giugiaro）就是他心目中的設計大師，也是年少時啟動他工業設計夢想的重要人物。

1938年生於義大利西北部靠近法國邊界Cuneo省的喬治亞羅，數十年來一直是義大利最知名的汽車設計師。1970年代，他創造了一系列由直線條與銳角構成的汽車外型，引發了全新設計風潮。

歷數他曾經合作過的車廠，可說均執全球汽車工業的牛耳，包括義大利的愛快羅密歐（Alfa Romeo）、藍寶堅尼（Lamborghini）、馬莎拉蒂（Maserati）、飛雅特（Fiat）、蘭吉雅（Lancia），德國的奧迪（Audi）、福斯（Volkswagen），還有法國雷諾（Renault）、瑞典紳寶（Saab）、韓國大宇（Daewoo）、現代（Hyundai Motor）、日本的五十鈴（Isuzu Motor）、速霸陸（Subaru）等等，經手過的車款估計超過160件以上，重要地位可見一斑。

喬治亞羅不只設計拉風、前衛的昂貴跑車或實驗性濃厚的概念車，也經手過不少暢銷的國民車款，像是福斯汽車的Golf、飛雅特的Uno以及Punto等等，因此奠定他在工業設計領域的大師地位。1999年，在美國拉斯維加斯，來自全球120多位記者所組成的評審團將他選為20世紀最佳汽車設計師（Car Designer of the Century），以表彰他對於汽車工業的貢獻。

除了在汽車設計上有傑出的地位，他也屢次進行跨界嘗試，包括為Bontempi電子琴、Necchi縫紉機、日本精工表（Seiko）、尼康（Nikon）F5相機機身、Cisalpino高速火車車廂、Cinova家具、羅珊納大教堂（Losanna Cathedral）管風琴等等進行設計。這位創意源源不絕的大師，甚至還「設計」過一款新的義大利麵，稱為Marille，外形就像海浪波紋一樣！義大利人對於自己文化的執著與驕傲，從這種小地方可以略窺一二。

這種不斷自我挑戰的精神與無限的創造力，也正是陳文龍將喬治亞羅視為最具大師風範的原因之一。

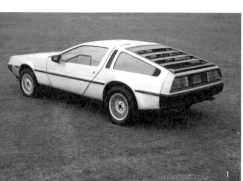

1.因電影《回到未來》而聲名大噪的De Lorean
2.喬治亞羅的2008年新作 Ford Mustang
3.喬治亞羅與陳文龍合影於1996年

Volkswagon Golf 第一代

大師經典vs.設計明星

當代的設計潮流之一，就是設計師愈來愈明星化。幾位曝光能見度最高的設計師，不論在工業設計、建築、室內空間或時尚等領域，都像好萊塢明星一樣受到媒體高度矚目。究竟我們是喜歡觀賞設計明星的「演出」，還是我們真心欣賞他們的作品？在大師與明星之間，那條模糊的界線又在哪裡？陳文龍提出自己的看法。

大師談的是使命，明星談的是市場。大師是自然而然形成其地位，明星則是靠媒體光環塑造出來。

　　大師不等於天才，要有深層的東西才行，因為大師所做的是真正內心渴望的原創作品，可能需要一點時間的累積，而且他會堅持做出自己認為的好東西。

　　大師的崛起有其時代背景，像是義大利的汽車設計大師喬治亞羅，他當年是以一己之力帶領團隊，做出令人驚艷的設計。不過大師在我們這個時代是辛苦的，因為光靠大師一個人進行發想，跟一百個人集合起來想一件事是不一樣的。

　　大師那如同藝術一般的創作，是去發掘出內心真正渴望表現的內涵。但是工業設計是十人、百人一起在做的事業，投入的力量強度不一樣。今天要變成大師已經很不容易了，因為一個人的力量要兼顧到品質、創意，還要贏過幾十人、幾百人的設計團隊，相當困難。從另一方面來看，與幾十人、幾百人團隊合作的經驗，不斷累積下來，也可以形塑出另一種設計大師，不過這跟我們前面提到的大師觀念又不一樣了。

　　在光譜另一端的是設計明星，他們談的是市場，所以賺不賺錢是第一考量，這也是當代工業設計不可或缺的一個環節，因為工業設計離不開商業考量。所謂的明星，有一整個團隊在幕後幫他打理環節，他只要專精某個領域，也許就可以脫穎而出。

　　不過，一開始就想當設計明星是不正確的態度，除非有非常強烈而清楚的個人色彩，才有成為設計明星的可能。

Chapter 04
浩漢與
工業設計

STORY
陳文龍的
設計領導經驗

意氣風發的大四生活

回到陳文龍的大學生活。到了大四,除了設計之外,陳文龍也慢慢嶄露領導潛力,當上了畢業班代。另外他也從宿舍搬出來,與系上幾個志同道合的好朋友,一起租了一層一百坪大的公寓。這群意氣風發的年輕人,每個人有自己的房間,還很大手筆各自買了製圖椅,標榜自己是很專業投入的設計人。他們把客廳變成會議室,用幻燈機投影來討論作品,儼然就是要把共享的空間變成設計工作室。

那是一段美好的年少時光,這五位共組設計團隊的好朋友,各有特質:有的模型做得極細膩,有的組織能力特別好,還有格外屬於天才型的學生,因此分工狀況很不錯。後來這五個人裡頭,就有三位在浩漢任職,包括陳文龍自己在內;另外一位在雲林科技大學擔任所長,還有一位在朝陽科技大學擔任系主任。二十個奮鬥的年頭走過後,各個如今都已是工業設計界的重要角色。

畢業製作確立了未來方向

回首前塵，大四那一年，他們企圖一起做出獨特的畢業製作。陳文龍首先發起，要以汽車為題來創作，但幾位好友都直覺不可能，紛紛要他打消念頭。不過陳文龍用他的領導才能說服了當時的幾位同窗，就算沒有廠商願意與他們合作，他們還是可以去買二手車來改裝，做出獨一無二的設計。

就是這般年少輕狂，他們開始認真尋找合作夥伴，最後果真覓得一家以ODM方式生產高爾夫球車的瑞東公司一起合作。後來此件作品不但以一比一的比例完成，還曾從台南開到台北。接著他們參加了1982年的「新一代設計展」，拿下了第一名的殊榮，媒體還曾大幅報導，讓這五位初出茅廬的設計師與汽車設計結下不解之緣。

陳文龍從軍中退伍後，先進入羽田公司，再轉到三陽工業，從達可達、野狼機車等經典產品開始創新。兩年多後，他很快成為浩漢設計的總經理，努力證明了自己的能力。這些歷程，又是另一段故事了。

1. 畢業展得獎作品──城市小汽車在台北松山
世貿展出，小組與曾坤明教授（左二）合影
2. 擔任成大工設系71級大四畢業班班代時期
的陳文龍

Part.1
浩漢設計的崛起

沒有宣傳與廣告的
Nova Design

進入三陽工業之後，當時擔任總經理的王振賢，授意年輕的陳文龍試著去與義大利公司合作，擷取歐洲人設計摩托車的豐厚經驗。陳文龍於是憑著他在《Auto & Design》與《Car Styling》雜誌裡讀到的內容，找出一家做了不少摩托車設計的公司A System Design。當年台灣與國外的聯繫還不是那麼方便，連傳真機都是被管制的，經過一番輾轉之後，才終於與對方搭上線。三陽工業便把幾位義大利設計師找來合作，慢慢做出一些成績。陳文龍在這次義大利經驗裡不但扮演很重要的角色，也在這個時期開始大量擷取西方的設計經驗。義大利開始與陳文龍結下了不解之緣。

　　在慶豐集團與三陽工業的支持下，1988年浩漢設計（Nova Design）成立，當時三陽工業的總經理王振賢欽點只有二十八、九歲的陳文龍，接下這家新公司的經營棒子。能有這樣的機會，陳文龍說：「這份感恩的心是一輩子的！」

　　浩漢剛成立時比較低調，必須先隱身幕後，因為三陽擔心與合作夥伴會有衝突，而影響原有合作業務的發展。剛開始的前幾年，浩漢其實是如同 under table 一般。為什麼這麼說呢？因為公司設立的位置是有點刻意被隱藏起來，不希望太張揚，以免引來不

必要的節外生枝。陳文龍憶及當初草創的過程，「公司外頭不能有廣告看板，也不能對外做任何宣傳與廣告，」就這樣過了好幾年。一直到現在，浩漢已經躍上國際舞台，成為亞洲規模最大的工業設計公司之一，但他們還保留著藏在汐止巷弄內的公司原址，裡頭的格局迂迴曲折，像似迷宮一般，浮現著幽幽的過往。

草創階段：
汲取國外經驗、建構管理共識

現在的企業都在提倡國際化的交流與視野，浩漢成立後，一開始便將發展策略訂為國際化的專業設計公司。當時，台灣最缺乏的經驗就是完整的設計開發體系與國際視野。浩漢從與義大利公司的合作當中，透過機車專案設計的跨國際執行，汲取了西方的經驗，轉換成公司的知識。陳文龍還到處拜訪專業設計公司，並爭取派人到國外去學習，比如與日本橫濱機型簽署了三年的模型製作技術培訓計畫，有計畫地建立了設計模型製作的技術體系，尋找發展的突破點，為浩漢長期的設計發展打下基礎。

除了這些，陳文龍也體會到，經營設計公司不只要有創新的點子，協調溝通與經營管理等等面向都很重要。回頭來看，原來有些領導統御的人格特質，在他還是學生時期就已展現出來了。

陳文龍認為，能不斷創新是因為有國際化的壓力存在，包括組織、制度、技術與創意管理等等都需要不斷地創新。設計工作的本質與其他行業大不相同，一般企業的管理方式不一定適用於創新管理，所以他常常對組織與管理體系進行探討與改造，希望能夠建構競爭力，以因應國際化帶來的挑戰。

要改造組織，面臨的首要問題就是「人」。由專業設計師角色轉變成管理者角色的陳文龍，在不容易找到前例可借鑒的情形下，運用自己感受良多的一本書為藍本──管理學大師彼得‧聖吉（Peter M. Senge）的《第五項修煉》（天下文化出版社）──作為培訓員工的一個觸媒，希望建立一個學習型組織。公司挑選適合成為管理者的設計師們，以讀書會的方式分章節閱讀該書。那時候很忙，上班事情一大堆，還要開讀書會，所以一開始大家對這種方式並不習慣。但後來逐漸形成了一種模式，組織內溝通變得愈來愈容易，大家會用相同的語言如系統思考、共同願景、心智模式等等來溝通，終於培養了足夠的默契與互信。

將浩漢逐步帶向國際

浩漢草創時期開始就已經有十多人的規模，而且是嚴格執行財務獨立的股份有限公司，有董事會、股東會，財務報表還是國際會計事務所負責查帳簽核的，一切十分嚴謹！前面幾年，浩漢的業務多以三陽機車的設計案為主，創立的第五、六年時才算是準備好了，開始積極去承接母公司之外的設計案，強化對外的業務能力。

回顧一路的發展，浩漢經歷了不少重要的里程。陳文龍認為，將電腦輔助設計（CAID）列為重點算是關鍵的策略之一：從全員落實應用數位技術與IT環境，到知識管理平台的建構，讓設計的溝通與分工協同在浩漢可以做到全球同步進行。陳文龍說，台灣的設計公司要談設計，當年的電腦化可以是個機會點；因為電腦發明以後，全世界才同時開始思考如何應用電腦來輔助設計。設計所使用的工具、軟體大致上相同，學習的起點與競爭的模式也是同步定義的，更重要的是，大家都有了相同的傳輸載體與溝通的格式（format），打破了有形的距離。浩漢設計在電腦化的應用上有了好的基礎與表現後，國際設計業務的機會順勢而來，更帶來了浩漢國際化的機會。三陽工業的經典系列產品「悍將」，就是浩漢如此透過跨國合力設計出來的。

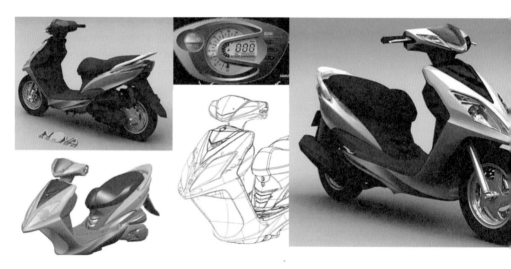

就在創立的第十年，浩漢買下汐止東方科學園區的辦公室現址，把自己裝扮得更有國際公司的形象；創立的第十五年，在股東的支持下正式大舉投資前進上海，如今已經成為台灣前進大陸最成功的工業設計公司，並成功地把中國上海、越南胡志明市、台灣台北、美國加州聖荷西、義大利Sondrio等地的設計資源整合起來。2005年，他們開始有計畫地進軍國際設計競賽，四年不到，就贏得了三十多項知名的重要獎項肯定。

從接到指示草創浩漢設計，到進入2008年這二十個年頭，陳文龍形容自己的心情，是擔心被別人說做得不夠好，所以始終戰戰兢兢，一切講求踏實發展。他說這話的時候，彷彿又回到了年少時候被長官質疑的小兵丁，因為怕別人懷疑，所以他要加倍努力，以實際行動證明自己的進取與努力。

從機車設計的例子，
來看數位設計的成功

數位設計最引人入勝的一點，就是它強大的虛擬功能，能很快地把很多想法實現出來。設計師建構模型的方式，也不再總是需要實體的油土模型等等，減少了時間與金錢的消耗，有更充裕的時間可以去修正。

虛擬設計少了國界的隔閡後，很快能與全球交換、傳遞彼此的設計概念，並讓反應時間縮短，自我嘗試的可能性隨之加大，甚至自我嘗試的成本也會大幅降低，錯了只要再來一遍即可。因此數位設計平台的建構，對於浩漢設計來說，是更方便設計者從嘗試中改進錯誤的好方法，透過知識管理平台累積成專業的know- how，幫助設計師進行創意工作。

我們現在倚賴國際的網絡，可以迅速得到國際的觀點，並進行地區性的調整。所以除了台北之外，我們也在越南胡志明市、中國上海、美國聖荷西、義大利Sondrio等地開設設計據點，並讓各地的設計團隊可以在相同的資訊平台上進行整合。就算只有小學畢業的資深模型師傅，只要加以訓練，也可以使用這套系統。

浩漢所有的設計都數位化。因為所有的資料都是共同的格式，可以不斷把各種創意加進去，因此在形態的構想以及構想的形態上，就可以一再修正，達到最佳狀態。我們也可以讓各地設計師同時對同一個案子進行良性的構想競爭，完成整體的水平思考或是垂直思考，最後再加以統籌，包括再次考慮工程人員的意見，以及加進當地消費市場的喜好與文化因素（比如說當地人喜歡的機車遮罩或車燈造型等等），進行通盤的考量。

接著我們進行油土模型的製作，再用雷射掃描技術將設計建檔，並使用軟體

功能來修改，讓所有的外觀造型非常順滑細緻。由於迅速分工的技術已經非常成熟，整個系統的運作非常順暢，因此可以把工作做合理的規畫後拆開，分到各區域公司之後再整合起來。浩漢因為有這樣的系統與強大的設計專案管理能力，才能在一年內完成十多款機車商品的設計工作。

我認為設計師不只該有美感，也該與工程項目的流程以及工廠的整個製程搭配在一起。唯有在理性與感性之間有效達到平衡，才能讓設計師的設計有效被整合在一起。

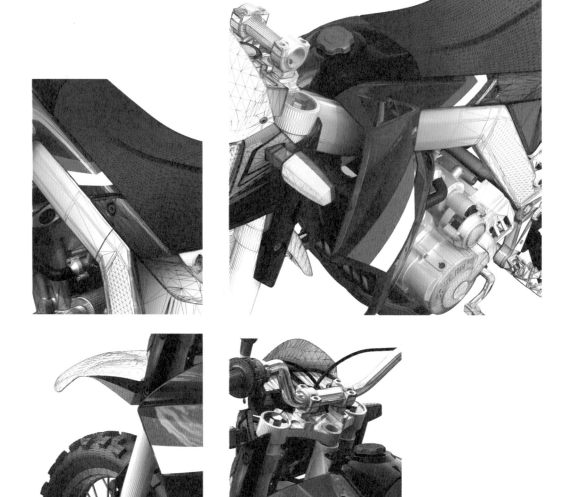

陳文龍談數位美學

現今電腦設計軟體有著很強大的功能，我們去比較早年與近期的「星際大戰」六部曲，在特效上便可以明顯感受有巨大的差異與進步。電腦動畫實現了人類的想像空間，讓《侏儸紀公園》、《變型金剛》、《300壯士》等電影都栩栩如生。同樣的，在工業設計領域，我們應用電腦強大的圖示（graphic）能力去建構三維模型，並計算出逼真的模擬圖像（simulation）。比起從前的設計方法，電腦讓創意的產生出現了量變與質變的成果！

電腦能夠設定以不同的角度、距離、環境與情境，來模擬出與最終產品有相同質感、顏色與光澤的仿真圖像，讓人容易觀看、評價與決策。但是電腦無法自動產生「創意」與「概念」，也不可能取代人去做出「美感」的判斷，還要設計師透過「六入處」來做「觸」與「受」的反應。

動畫影片或平面視覺圖像這類的數位創作，是以整體效果與創新概念為主，有些地方可以用視覺的盲點來做掩飾與彌補，並不需要做到所有的細節與過程都是合理與具體的。但工業產品設計最終的結果必須是精準的，是可以生產與操作的，所以在用數位科技來進行產品形態設計時，必須要在尺寸準確並符合物理性的模型上，應用設計師在美學的素養加上知識經驗去操作、檢討與判斷，再加以修改確認。現今在產品設計的領域裡，我們仍把電腦與數位軟體視為一種新的工具，還在熟悉、探索它的可能性。這股力量將會愈來愈強，使產品在形狀與功能的演進上更快速、更有效益。

透過數位技術（CAID）的全球操作，浩漢的交
通工具設計成果，橫跨多種交通工具類型。

San Jose

Nova Design分別在台灣、中國大陸、越南、美國和義大利等地進行全球佈局，建置六個設計研發中心，擁有超過230名的專業團隊和斥資數百萬美元的先進設備。Nova整合全球資源，開創設計無疆界的新時代，有效縮短專案時程外，更提供客戶符合國際觀點的優異設計作品。

San Jose

Sondrio

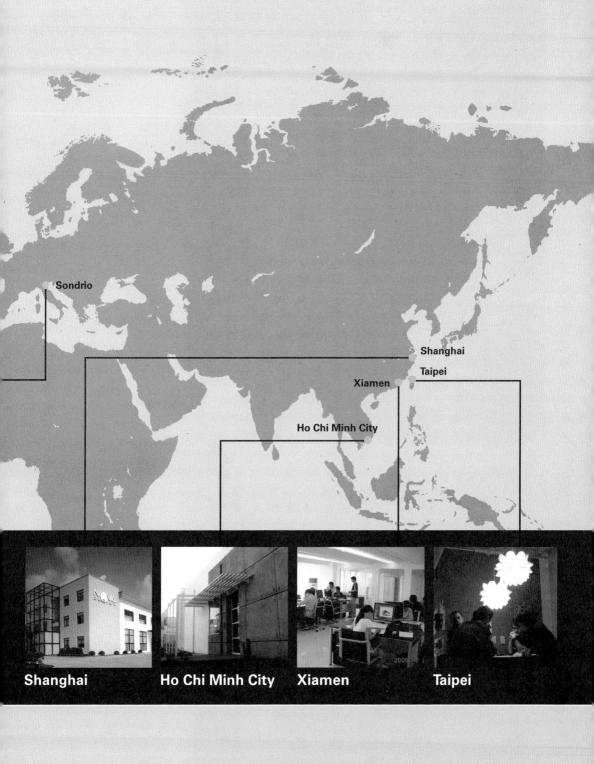

Sondrio

Shanghai

Taipei

Xiamen

Ho Chi Minh City

Shanghai　　**Ho Chi Minh City**　**Xiamen**　　**Taipei**

PMC 機器人Upiter

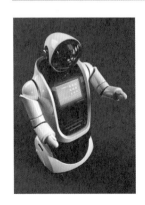

浩漢設計與精密機械財團法人合作，誕生了國內第一台偏商用的導覽型機器人。

此次專案所設計的機械人，整體的尺寸約為60x60x130cm，重量約為100kg。希望在展場及導覽功能中，給觀者親近而高科技的感覺。在互動的過程中，感受到智慧說明及導覽的便利性，也能夠將人與機械的藩籬利用親和的表情及外觀加以軟化。在展場中也能建立起一個有趣而令人回味的經驗。

除了結構上能符合使用情境的動作及功能，外觀設計最大的挑戰在於，如何把一個很機械化的結構賦予一個親和的外型。在塑造這種親和活潑的形象同時，又如何跟童稚型態的玩具有所區隔，並在設計中注入成熟而高科技的元素。這個平衡點，才是設計最大的挑戰。

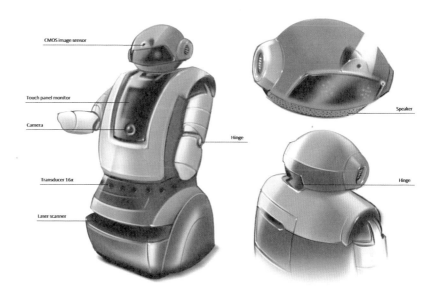

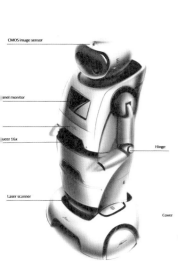

幾經討論後，我們定位出三個設計主軸及方向：

Futurism（未來派）→ 造型的呈現必須跳出既有印象，它的顏色、造型、表面光澤處理都會讓人感覺是來自未來。

Friendliness（親切）→ 它必須讓人無威脅感，易於親近，並且傳達友善的感覺。

Space Age（太空）→ 科技感的傳達是先進的，是大跨幅的，是人類典範的。

我們希望這個設計的呈現，除了帶給互動者便利、新穎的功能，也要能讓互動者在情感上認同這個機械人是前瞻、智慧且人性化的。在導覽協助的功能上，它能被互動者信任，並進一步引導、滿足詢問者的需要，利用頭、臉表情，還有肢體移動來互動說明。而在展覽布置的功能上，它能扮演一位令人眼睛一亮、振奮心情的接待員。它需要被人使用，也需要被人記住，讓參觀者在離開之後會「大家告訴大家」。

最終的提案是能兼具實用功能及情感功能的平衡設計，讓客戶與浩漢的設計師都很滿意。從眾多想法中，我們選擇了一個讓機械人看起來溫文儒雅，像穿了一件半立領禮服的造型，為主要發展方向。它像極了在等待賓客上門的接待員，不卑不亢，合宜適中。整體造型運用多向曲線賦予一個類人型而親切的姿態。前方觸控螢幕、speaker及前方散熱孔整合成一件半立領禮服，歡迎著所有參觀者。在頭部應用罩式結構傳達出前瞻科技感，並於面罩內設計能直覺地與來賓互動的面部表情燈光。主要控制安全距離的雷達及紅外線，則巧效地安排在下方的動作底座上。為了穩固而加強結構與重量的底座，因為分割和細節燈光的處理，顯得輕盈而有特色。

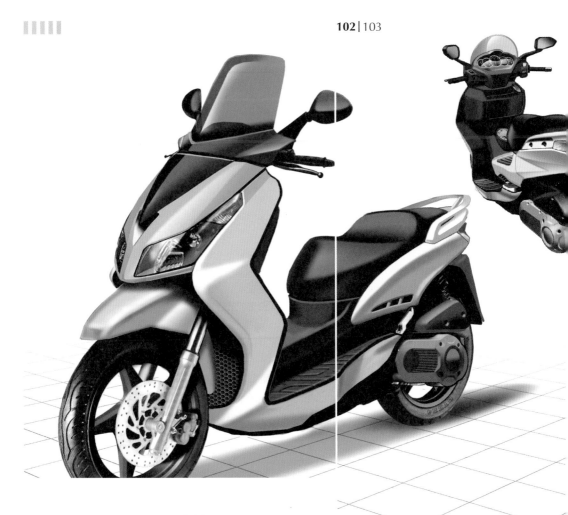

SYM CITYCOM 300

　　CITYCOM 300 以銷售歐洲市場為主，車子的設計流程同樣是依照浩漢所建構的設計系統來進行，有效地發揮整體設計資源並掌握市場消費資訊，以做到效率與效益的最佳化。

　　LEA 的創意提案來自浩漢各地的設計師，他們分享不同的產品企畫與觀點，最後整合到義大利的設計室，進行市調訪談與油土造型的設計製作。

　　讓方向在歐洲與消費者、經銷商作最直接的互動、成形，同步把設計結果（數據）傳回台北和上海，進行工程與三維模型的建構，並配合三陽工業做生產的檢討與開發準備。最後的結構樣車（prototype）集中在義大利就地組車、試車，掌握風土條件。

　　貫穿在整個工作流、資訊流的是數位化的模型與數據。雖然設計分析製作是運用電腦輔助系統（CAID/CAD/CAM/CAE），但系統操作的知識才是最重要的關鍵。

　　整車配置檢討（layout checking）&車架設計（chassis design）：
人因工程（human factor）與整車的配置的考量，同步檢討車架及造型的可
能發展方向。讓設計師用同樣的語言與工程師對話，理性與感性開始交流。
確認車架引擎的布置與造型發展的方向是一致的，且符合市場的需求。運
用 CAD/CAM/CAE 來執行車架的設計，確保車體符合安全、舒適與操控的目
標。

　　造型設計（styling design）：
除了傳統手繪草圖，還運用電腦輔助工業設計（CAID），透過仿真模擬
（simulation）的效果，以接近實物的展現，加速溝通與決策。概念視覺化加
上市場調查的情報分析，便能掌握歐洲目標客群的需求。
　　油土模型（clay model）& 建構3D曲面數位模型：
設計師與模型造型師將電腦模擬的構想轉換成實物的油土模型，完成最核心
的造型設計工作。然後用雷射掃描系統，把油土實體轉換成數據，執行曲面
的平順處理（surface smoothing）。這階段的工作非常關鍵，絕對要確保最
終 3D 曲面數位模型能真實地掌握造型設計的精神與細節。

　　結構設計（mechanical design）& 原型製作（prototyping）：
3D化的結構設計，要做到符合開模、組裝與生產的需求。利用快速原型系統
或CNC設備，把數據製作成原型樣品，經過驗證，試車去測試整車的各項性
能。
　　色彩計畫（color & graphic）：
電腦不但可以輔助造型設計，更可以虛擬情境、色彩及貼飾，讓設計師做最
大的探索與創意發展。

Part.2
透視國際設計大獎

浩漢連番榮獲國際殊榮

從2006年開始，浩漢設計在短短三年時間便榮獲相當可觀的全球性設計獎項，包括15座 red dot 獎、7座 iF 獎、2座 iF China 獎、2座 IDEA 獎（美國的家電設計競賽）、3座 EID專業家電設計獎等，一共35座國際大獎。到底這些國際設計競賽有什麼特殊之處？獲得這些獎項具有什麼意義？而浩漢所代表的台灣設計，又憑藉哪些優異之處脫穎而出呢？讓我們來看看以下的介紹。

德國 iF Design Award

1953年，德國「優良工業產品設計特展」（Special Exposition of Well-designed Industrial Products）在漢諾威工業博覽會展開，目的是讓更多人可以注意到優秀的工業設計產品。後來由於成效顯著，因此在1959年更名為「優良工業設計」（Good Industrial Design），並隨之在60年代成立了附屬的協會，負責每年的 iF 設計獎項評選與頒發。

90年代開始，隨著這項評選在國際上愈來愈受矚目，協會再度更名為漢諾威 iF 工業設計論壇（iF Industrie Forum Design Hannover），積極擴張國際能見度。為了深耕亞洲市場，該協會近年成立了 iF China 設計獎，內容涵括室內設計、媒體、產品設計等領域，每個領域除了 iF Design Award China 獎項之外，還會再另外挑選一件當年的 iF Design Award China - TOP Selection 特優獎，所有得獎作品將會在上海淮海中路的香港新世界大廈「上海創意之窗」進行展出。

德國 red dot設計獎

reddot design award
winner 2008

來自德國的 red dot（紅點）設計獎是全球矚目的設計獎項之一，內容分為產品設計、傳播設計、產品概念等競賽領域，得獎作品會被安排展示於紅點專屬的設計博物館裡頭。比較特別的是，red dot 設計獎遴選的還有年度最佳團隊獎項，過去曾獲選的包括：韓國樂金（LG Electronics）、德國愛迪達（adidas）、賓士汽車（Mercedes-Benz）、西門子（Siemens）、美國蘋果電腦（Apple）、芬蘭諾基亞（Nokia）、荷蘭飛利浦（Philips）、日本新力（Sony）等公司。

美國IDEA國際傑出工業設計獎

美國 IDEA 國際傑出工業設計獎（International Design Excellence Awards）為全球最具影響力的設計獎項，列名全球四大國際設計競賽，每年由美國工業設計協會 IDSA（Industrial Designers Society of American）與美國《商業週刊》雜誌聯合主辦，邀請全球設計科系學生、專業設計師和設計公司參加。IDEA 國際傑出工業設計獎舉辦至今已有28年歷史，自1990年開始，每年《商業週刊》皆大幅報導工業設計在美國與全球消費市場所造成的變革。

IDEA 國際傑出工業設計獎的目的是提高商家及公眾對於工業設計的認識，以及人們的生活品質。在展示美國與世界各國工業設計的優秀作品之外，也達到增進經濟效應的目的。評選標準則在於「市場價值」與「人性化」，因此歷年獲獎的產品，在外觀上相對柔和，重視人體工學，特別考慮工業產品是否能對弱勢者帶來尊嚴和便利。

美國 EID Award 專業家電設計獎

EID Award 為北美具有指標性的專業家電設計競賽，得獎作品多為市場的熱銷商品。許多國際領導品牌與獨立的產品設計公司，諸如 Sony Ericsson、Bose、Ignition 等等，都非常重視 EID Award對自家產品策略與市場定位的評比分析。除此之外，EID Award 更以獨特的分析與研究對未來產品趨勢提出新的方向與思維。該獎項主要評選標準是創新、品質、造型、實用性、生活形態等議題，評比來自世界各國的參賽作品。

陳文龍的評審經驗

如果要推究浩漢設計贏得眾多國際獎項的原因，那就不得不提到一次2005年陳文龍獲邀擔任iF獎的評審經驗。當時他與日本 Panasonic 的工業設計公司老闆、南韓 LG 公司的副總一起飛往德國，加入了 iF 設計獎的評審團。

這是陳文龍二十多年設計生涯中，特別讓他高興、也讓他有些驚喜的一次人生際遇。他也是台灣設計界唯一獲邀擔任 iF 設計獎的資深設計人。

對陳文龍來說，最重要的收穫就是了解國際設計圈評選優秀作品的標準裡頭，東西

方的設計人其實對於「良好設計」的標準有著極大差異，其中也存在很大的文化衝突，因為彼此觀察事情的角度很不一樣。陳文龍妙喻，這就像奧斯卡金像獎與坎城影展，雖然都是表揚優秀電影作品的獎項，但因為遴選的標準不一樣，也有自己的價值框架，因此雀屏入選的作品類型會完全不同。

他自己身為少數的東方人評審，將此視為自我挑戰與學習的過程。在擔任評審那年，來自台灣的華碩與 BenQ 都得了獎，後來第二年陳文龍就決定積極地讓浩漢參加 iF 設計獎，因為他體認到如果不得獎，浩漢有可能會在台灣的設計界失去了發言的聲音。

2006年開始，浩漢果真在努力後拿到了iF設計獎，這也是浩漢首度獲得國際性設計獎肯定。陳文龍看重的不只是獲獎的結果，也在於其間為了參賽所付出的努力，他真心相信，有努力就會有回饋。剛好那一年，浩漢的上海分公司也成立了，整個公司逐漸向上提升，讓外界對浩漢進軍國際的能力更加肯定。

這是一種設計公司內省競爭力與生存能力的方式，不過陳文龍希望公司得獎，並不是用一種「一加一等於二」的邏輯來發展，因為他了解要給設計師足夠的創意空間，要讓他們有發展，也要有適度的壓力促使設計師投入其中，因此他們一直在感性與理性之間找尋平衡。浩漢就在管理經營裡頭的 KPI（Key Performance Indicator，關鍵績效指標）加入了進軍國際大獎這項重點，當作公司在進步與發展過程的重大目標。

經過這次經驗後，陳文龍在領導浩漢設計時，更採用國際設計的高標準來自我檢視，讓設計師的創意能夠在追求精緻品質上得到發揮，也讓整個組織文化，慢慢朝向重視細節、重視品質去發展。

原本陳文龍只是從擔任國際設計競賽的評審經驗出發，想要讓公司的設計視野與企圖心更上層樓，沒想到幾年下來成果斐然，就連企業客戶與浩漢接洽合作，都特別提出希望，要浩漢能為他們的產品贏得國際設計獎項，讓台灣設計擁有更高的國際能見度。

iF 設計獎評審現場──
陳文龍分享珍貴的國際評審經驗

在我參與評審的經驗中，iF設計獎會先劃分產品類別，評審也會進行分組評選，每件作品得在幾分鐘時間內清楚描述自己的特點，然後由評審團進行初評。每位評審手上會有紅、綠、黃三個顏色的貼紙，紅貼紙表示淘汰，綠貼紙表示通過入選，而黃貼紙則表示有爭議，有待進行深入討論。

評審們會觀察作品的表面或線條處理好不好、顏色搭配得對不對，甚至平面設計有問題都會被列入評審考量。因為競爭激烈，參賽的作品眾多，評審都以「挑剔得讓你不能過關」的最高標準，來檢視作品呈現，然後直接在作品貼上顏色貼紙，宣告參賽作品的命運。其中的定奪標準，就是採用西方「形態由機能決定」（form follows function）的設計觀點來評選，這是非常清楚的取向。當然也會產生不同文化對於作品表現方式的迥異觀點，比如說對於簡潔設計的觀點、設計與在地文化結合的表現方式等等，東西方的觀感就非常不同。

為了讓作品能夠公平地被評選，除了第一輪由分組評審進行之外，隔

天會再由另一組評審進行交叉審核。這樣一來，一件作品如果原本已宣告出局，只要獲得另一組評審賞識，還是有翻盤機會。反之，本來被貼上綠貼紙過關的，也有可能宣告出局。

最後一輪決選，所有評審會打破分組聚集在一起，通通貼紅色與綠色貼紙的，命運便相當清楚了，而貼有紅綠、黃綠貼紙的作品，則會被重新討論與檢視，以表決來進行最後決選。這個時候往往是評審意見衝突得最厲害的時候，也是東西方觀點歧異最明顯的時刻。如果最後僵持不下，或是贊成與反對勢均力敵，就由主審、也就是總召集人的否決或贊成票來決定結果。

選出優勝作品之後，會再進行 iF 設計金獎遴選，每個評審都可以推薦一件心目中特優的作品，每位評審得要附和提案意見，才會榮獲金獎榮耀。

2008年，浩漢為台灣的大同公司所設計的 VOIP 無線網路電話，就獲得了金獎。

國際設計大獎比一比

iF 設計獎強調的是「延請專業人士來進行專業評斷」，因此若評審與某件作品有關係，比如說是評審的客戶，或是評審所屬公司的設計作品等，就要避開此件作品以維護評選的公平性。相較之下，red dot 設計獎的評審團則多半邀請沒有企業或設計背景者來參加，因此風格大相逕庭。

快問快答

Q：能獲邀擔任國際設計大獎的評審，是很難得的經驗，您覺得從裡頭獲得的最大收穫是什麼？

A：第一個重要的收獲當然就是更了解國際設計圈的觀點，再來就是我發現，雖然評審來自四面八方，但是對於所謂「好東西」的評斷標準，即使有些文化認知上的不同，基本上是沒有國界的差別。因此我從裡面看到，要做出一件好的產品，首先就得先了解什麼設計會被視為是好的產品。像是南韓的三星（Samsung）就深得其中真味，為了提升設計品質，他們很早就積極參加這些國際大獎，幾年來得到上百座獎項肯定，反映在自我要求上，他們就是透過國際大獎的嚴酷考驗，而能將品質把關的觀念更向上提升。

我也看到先進國家對於品質的要求比我們嚴苛許多。在這麼嚴苛的狀況下，設計者要如何發展感性的那一面呢？這就要用自己的專業來抗衡了。

1&2. 2008年 iF 金獎頒獎典禮
3&4. 2008年 red dot 金獎頒獎典禮與展覽會場

Part.3
浩漢的設計大獎
全記錄

大同無線 VOIP 網路電話

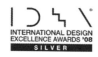

這款體積輕巧，觸感、握感均佳的 VOIP 網路電話的螢幕會閃光，簡單的幾何造型，整體呈現有如小而簡潔的骨牌型體，四周圓弧角的造型，正適合手掌拿握。浩漢設計透過天線的 icon 訴說在數位時代中現代人的潛在慾望，傳達 「Iconnect, therefore I am」 的設計隱喻，在材質的挑選以及細部處理也十分講究，包括人機介面的規劃等等，脫離了一般手機愈來愈複雜、功能愈加愈多的發展趨勢，回歸到最基本的使用面，無論在介面或是外型上都極富巧思。

它的左側上方有個凸出的天線，讓它有個回到最初手機發展模式的隱喻，也讓造型更加可愛。

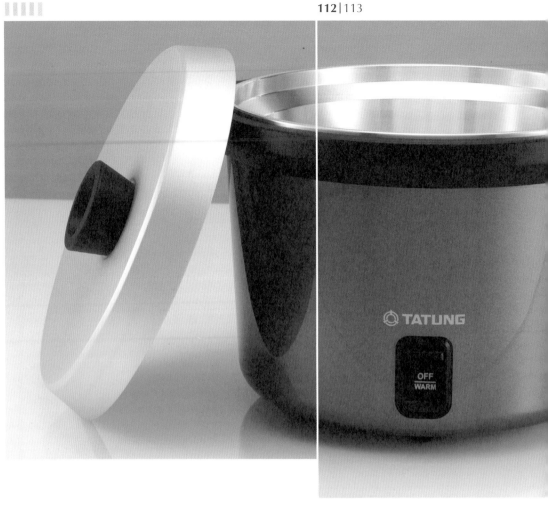

大同電鍋

iF
product
design
award

2008 ■

　　大同電鍋在台灣有高達95%以上的市場占有率，即使已經上市了幾十年，因為銷售狀況良好，所以外觀上一直沒有太大的改變；這次在浩漢富有創意的設計改款之下，新的大同電鍋外觀採用了沉穩冷靜的鐵灰色，整體變得更具時尚感；原本像是耳朵的兩側把手，設計師將左右整合成一體成型的環狀特徵，成為新電鍋視覺上最大的特點，容易從眾多產品中辨識出來。原本鍋蓋上黑色的把手，現在則嵌入透明的視窗，透過特殊的感溫材質，視窗會依照不同的溫度改變顏色，讓使用者可以看到電鍋內食物的烹調進度。很多台灣人記憶中的大同電鍋功能，像是白飯烹煮好後「啪！」一聲的開關彈起聲，以及米飯將熟時，鍋蓋被水蒸氣托起產生「叩囉叩

TATUNG TATUNG Rice Cooker TAC-10B

The Beauty of Simple Mechanism Made it a Life-Time Design.

Materials and production

The design team of Tatung rice cooker insists on using natural mica heater so the product would sustain its thermo durability from 800°C to 1000°C and avoids aging process.

Tatung's outstanding engineering design makes it perfect for Chinese long-hour cooking.

Robust design elements include aluminum casting of base structure and the replacement of electrical thermo stand with double-metal alloy thermo stand. The use of recyclable metal meets RoHS Directive and reduces the environmental burden.

Mechanial designed thermo stand to provide best durability

One-piece Side Handles are Heat Resistant.

The side handles are manufactured in one piece that enables significant cost reduction. To avoid accidental high temperature exposure, the lid and the side handles are coated with DuPont Heat Resistant Coating.

Durable thermo stand made by transforming alloy

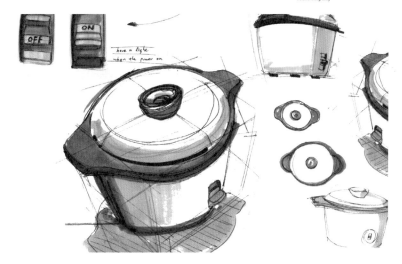

囉」聲音等特色，依舊維持沒變。

陳文龍說，線條與曲線的改變，除了呼應讓經典設計更顯現代感的命題之外，也與生產方式的改變有關，十年前製程技術所能做出來的線條與摺紋，與現在處理金屬大曲面的成熟技術，相較之下已經很不一樣，反映出製造方式的變化。新的大同電鍋大部分運用可回收的金屬原件製造，符合RoHS的協定，更減少了對環境的負擔。

大同公司這項經典產品，一直是沒人敢去隨便更動的「禁忌」，經過浩漢設計一番改頭換面，經歷許多突破與努力後，讓這項充分表現亞洲米食文化與當代生活結合的產品，獲得了iF設計獎的評審青睞。

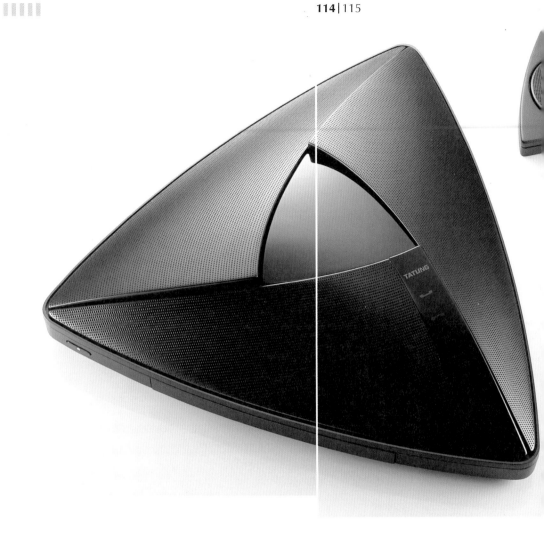

大同網路電話會議系統

reddot design award
best of the best 2008

　　會議氣氛總是嚴肅嗎？你可以用用這款大同的網路電話會議系統（Tricom Conference System）。它功能簡易、操作便利，觸控式的介面可以將科技產品與使用者的疏離感降到最低。三角形的立體造型在會議進行中，介面會發光顯示，設計語彙來自於Cyclone颶風，除了能有效接收四面八方的音頻，更能讓聲音有效釋放至空間中的每一個角落，大幅提升辦公室會議的溝通品質及工作效率。

　　上方輕巧且可移動的無線麥克風子機，解決了大型空間中遠距收音問題；側邊的隱藏式操作介面，於不使用時方便收藏，以簡化複雜操作程序，讓產品在外觀上更趨簡潔。

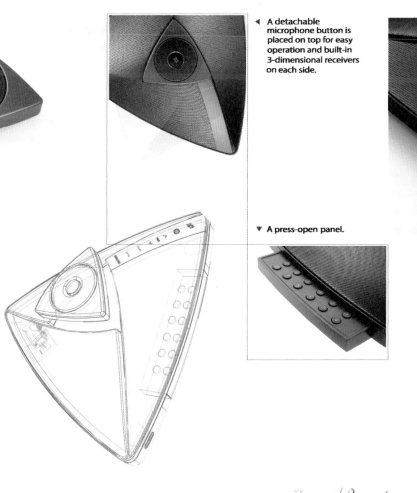

◀ A detachable microphone button is placed on top for easy operation and built-in 3-dimensional receivers on each side.

▼ A press-open panel.

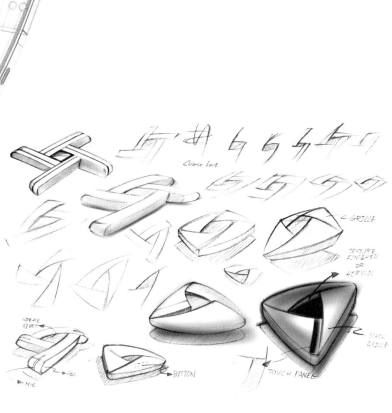

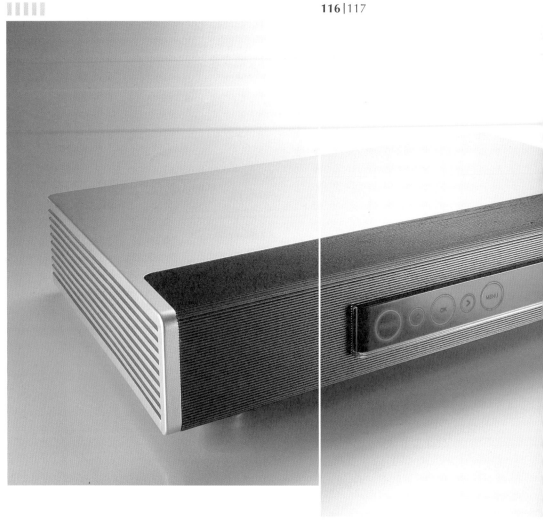

大同數位機上盒SR-02

reddot design award
winner 2008

　　「大同數位機上盒SR-02」是一款多功能的機上盒；透過它，家庭的成員可以連結家中的電腦，在電視上觀賞電影，與家人分享照片，甚至連結到網路上觀賞電影預告，下載、儲存影片等，浩漢設計重新詮釋這款機上盒。從此，電視的角色不再只是電視，而是家裡的視聽娛樂中心。

　　浩漢設計賦予這款產品簡潔的外型與特殊的介面，讓這款產品更顯與眾不同；操作面板為一觸控式介面，開機使用時機器才會「醒」過來，功能鍵以藍光方式浮現，特殊的介面設計讓這款產品充滿科技感以及未來感，面板上的特殊紋路與操作介面的亮面質感，讓電視盒也能展現精品的感覺。另外，設計師將平時較

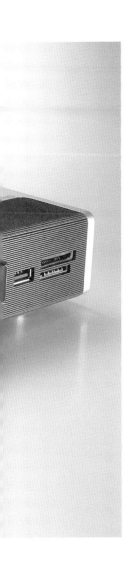

◀ Touch-sensitive panel design, blue light appears under operation.

▶ Heat dissipation from left and right sides

◀ Easy slide panel can conceal slots.

少用到的記憶卡插槽及USB介面透過手機「滑蓋」的概念予以區隔隱藏,需要時將操作面板向左滑開即可使用;這樣的設計,讓產品不管在外觀視覺上或是介面的使用上,都更加單純且人性化。

　　這款產品經過浩漢專業的詮釋之後,遠超越一般傳統電視數位機上盒的功能取向,成為家中數位娛樂的核心,透過這個產品,家庭的每一個成員可以與家人一起分享與記錄生活中的精采點滴與回憶,它不再只是一台機器,而是家中成員連繫情感的娛樂資訊多媒體中心。

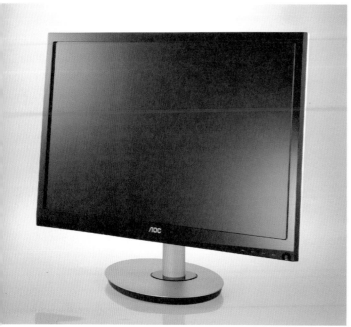

AOC Angelo Series液晶螢幕

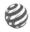

reddot design award
winner 2008

　　AOC 22吋Angelo系列液晶寬螢幕，是一款結合科技與美學，針對歐洲家庭用戶以及商業使用者所設計的產品。造型設計靈感源自於翅膀，強調簡單且流暢的線條，整體結構以使用一個鋁合金樞紐為軸心，精密的樞紐構造，除提供左右旋轉150度的廣角視覺角度之外，也可垂直上下升降5公分，以及前傾、後傾調整螢幕視角，給予使用者寬廣的視覺享受體驗。

　　浩漢以嶄新的造型設計，結合AOC先進的結構科技，共同實現了這個使用便利的創新產品，讓AOC Angelo系列液晶螢幕除了擁有優美的外觀之外，更讓人驚艷於它方便的操作性。

AOC Cha-Cha Series液晶螢幕

reddot design award
honourable mention 2008

「AOC 22吋Cha-Cha系列液晶螢幕」是一款具有左右滑動功能的液晶螢幕,顛覆傳統螢幕既定的使用模式,AOC與浩漢設計首度攜手合作,藉由多名使用者彼此間相互分享的概念,設計出這款與眾不同的創新產品,除了特殊的功能性外,更多了一層互動與情感交流的涵義。

透過與底座一體成型的鋁合金轉軸為中心,螢幕能隨意左右滑動、前後傾仰,以方便使用者與他人分享或討論螢幕中顯示的影片或訊息;觸控式的介面,更增添了操作的互動性與趣味性。設計師透過細緻的銀色線條與鏡面亮黑對比,來突顯產品的特色。底座也整合了理線收納的功能,讓螢幕的背部不再雜亂,呈現簡潔而時尚的設計。

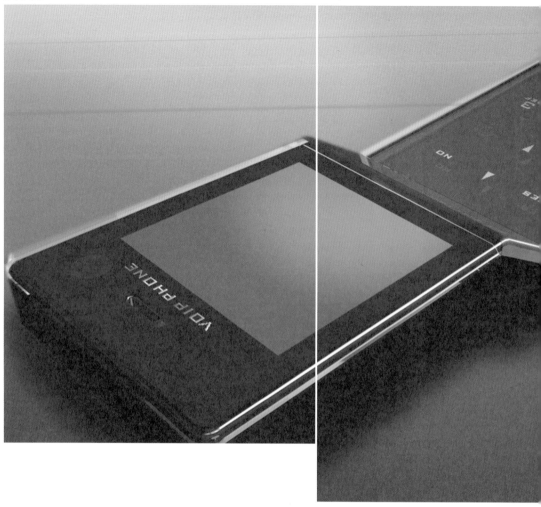

大同 iHaloo VOIP 家用網路電話

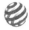

reddot design award
honourable mention 2008

　　大同 iHaloo VOIP　家用網路電話外型極簡，體積輕盈，觸感平滑，圓弧角設計適合手握。右上方設有網路攝影機，具備高畫質顯色影像傳輸功能。底座表面內層備有麥克風收放音功能，只需將電話插回底座，即啟動免持功能。Z型線條身段考量人體工學，讓使用者在通話時體驗絕佳握感。表面採用半透明的高科技材質，並搭配觸摸式的按鍵，讓它成為新一代居家配備的領導者。

大同多功能四季立扇

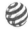

reddot design award
honourable mention 2008

　　大同多功能四季冷熱風立扇，將冷風扇與電熱器合而為一，成為四季皆可使用的產品，更有效節省家中收納空間。除冷熱轉換設定外，使用者也可依需求調整風量大小與定時功能。浩漢設計兼顧實用與美學，以簡單俐落的直立造型，傾斜15度的操作介面符合人體工學，也同時因此大幅增加立面出風口的面積範圍。黑色基底搭配銀色底座，展現前衛且低調質感的時尚品味，朝向感官體驗與舒適自在的雙重享受。

大同數位機上盒SR-01

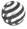

reddot design award
honourable mention 2008

「大同數位機上盒SR-01」與另一件獲獎的產品SR-02一樣，是一款多功能機上盒，透過大同專業的技術，SR-01是家庭裡影音資訊多媒體的娛樂平台；但有別於SR-02，浩漢運用不一樣的設計手法與材質工藝來詮釋這個產品。

透過外翻式的前蓋設計，設計師將平時不常用到的記憶卡插槽、USB以及功能介面隱藏，讓整體外觀呈現出最簡潔的狀態；鋁擠成型的本體除了讓產品擁有細緻的金屬質感外，更有絕佳的散熱效果。而開機時前方面板才會泛出的藍色光暈，更賦予該產品生命力，與人之間多了一層互動關係。

浩漢設計這款簡約、高質感並帶有科技感的數位機上盒，讓數位機上盒也能跳脫傳統機上盒充滿塑膠感且呆版的外觀，以家用精品的姿態呈現。

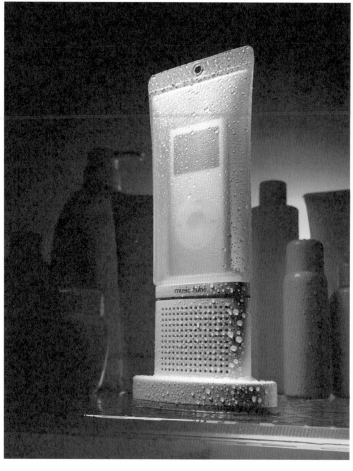

Music Tube iPod 防水喇叭

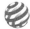

reddot design award
winner 2007

iPod入侵浴室！！根據日本市場調查，日本女性平均在浴室泡澡的時間約為一小時，在這樣長時間的浴室美容享受，美好的音樂不可或缺的！在 iPod 防水喇叭的需求與日俱增之下，市場上卻缺乏美感及功能兼具的產品選擇。因此擁有輕盈外觀造型的 Music Tube iPod Speaker 是結合 iPod 標準插槽的音樂喇叭，防水材質更能讓音樂延伸到生活的各個角落。

在防水結構的討論與造型的設計中，浩漢設計巧妙地借用了管狀洗面乳的造型以及矽膠材質透視的特性，展現 iPod 本身的前衛設計，Music Tube iPod Speaker 成功達到視覺與聽覺享樂的結合。

結合 iPod USB 充電接口的設計讓播放音樂的同時也可充電。穩固的底座及產品上方的圓孔方便 Music Tube iPod Speaker 立放或吊掛於濕滑的浴室內。

Oculon Multimedia Goggle X-405 頭戴式顯示器

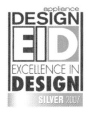

　　50吋大型電視螢幕，隨身影音帶著走？晶奇光電Goggle X-405 頭戴式顯示器在光學與顯示技術整合上的突破。戴上這組眼鏡之後，眼前彷彿出現五十吋的大型電視螢幕，展現開闊的視覺效果，能讓你隨時隨地都能享受影音的視聽震撼。這組為晶奇光電股份有限公司開發的作品，本來是設計給安寧病房的病人使用，因為在醫院的環境中，病人怕會彼此打擾，無法得到屬於個人的視聽享受。本產品透過光學的模擬，整合影音效果，並運用記憶卡放入眼鏡的插槽裡，便可出現所想要看的影片。後來這項產品在發展的過程當中，廠商希望能讓更多的消費者享受到這樣的產品，因此讓這個產品的造型更活潑與時尚。

DynaPoint WA 網路攝影機

product
design
award

reddot design award
winner 2007

2007 ■

DESIGN
EID
EXCELLENCE IN
DESIGN
SILVER 2007

　　隨著越來越多的數位周邊產品圍繞著我們，除了滿足基本的功能需求之外，人們也期許這些產品能為生活增添一點樂趣。浩漢為祥華電子有限公司開發的 DynaPoint WA Webcam，就是這樣的一款產品，除了提供網路視訊的功能，使用者更能從「玩樂」般的互動中，得到愉快的使用經驗。

　　WA Webcam 是一款利用環形結構所構成的網路攝影機，其創新的摺疊式底座，是浩漢的設計師以及機構工程師一起討論激盪出來的構想，可以放置在桌面上拉高站起來，讓使用者自由地調整高度，以符合不同的情境需求；上方鏡頭的部分也可獨立抽取，與底座分離，搭配專用的支架，更可以固定在筆記型電腦螢

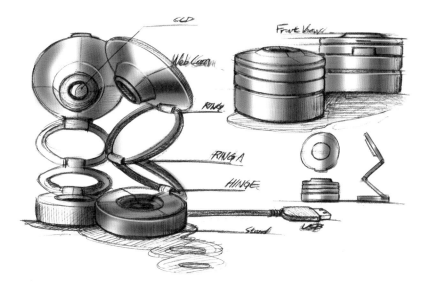

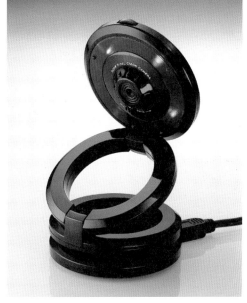

幕或一般螢幕上使用。鏡頭周圍半透明的 LED 燈，創造了材質變化與光影的趣味，亦可在黑暗中提供簡單照明功能。消費者在使用這個產品的過程，就是「玩」的過程，浩漢的設計師用不同的觀點來詮釋這個電子產品，成功的為其注入新的生命。

該設計完成後角逐國際各項知名競賽，一舉奪得iF、red dot 以及 EID 三大獎項。由於該設計不但創新有趣且造型獨特，現已被美國奇異（GE）電子買下產權，在國際間生產販售，是一個成功幫客戶進軍國際市場的標竿案例。

Charm Water Dispenser 飲水機

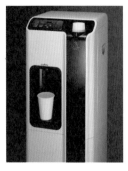

因浩漢所設計的首款飲水機暢銷十幾年，而大受歡迎的匠萌家電技研股份有限公司，為打入歐美市場，再度請來浩漢操刀，設計這款符合歐美使用習慣的飲水機，推出後不但獲得紅點設計獎肯定，也接獲大量的訂單。

這台飲水機有兩種不同的尺寸規格，分別是落地式及桌上型兩種，兩種機型以模組化的方式設計，方便進行客製化的組合選擇，例如產品的外觀顏色以及製造氣泡水的功能等。桌上型機種可掀式的前側板除了是外觀視覺上的特點之外，更為使用者提供了自行更換濾芯的便利性。落地式的機種因為空間較大，設計師將原本外掛的杯架整合到機器中，拿取的高度與操作面板的高度及位置一樣，不但改善了使用的便利性，外觀也更為簡潔美觀。

這個案子剛開始進行時，客戶提出歐美市場對當時前置式面板操作覺得不方便的需求，因為歐美的使用者身材大多較為高大，對於當時設計太低的操作面板，一直向廠商提出抱怨，因此針對歐美市場的使用情境，設計師設計了傾斜45度的觸控式操作面板，並體貼的安排在機器上方，以改善操作的問題；另外給水的空間考慮到歐美使用者在辦公室有使用保溫杯的習慣，在設計時也特別增加高度，讓使用者能方便取水。

以使用者需求為前提設計的Charm Water Dispenser 擁有獨特的外觀及人性化的操控介面，加上設計師選用珍珠白色的亮面質感來讓產品呈現出高雅時尚的外觀，使其放置於居家環境或辦公室都不顯得突兀，推出之後大獲好評，成功的再度為客戶創造市場價值。

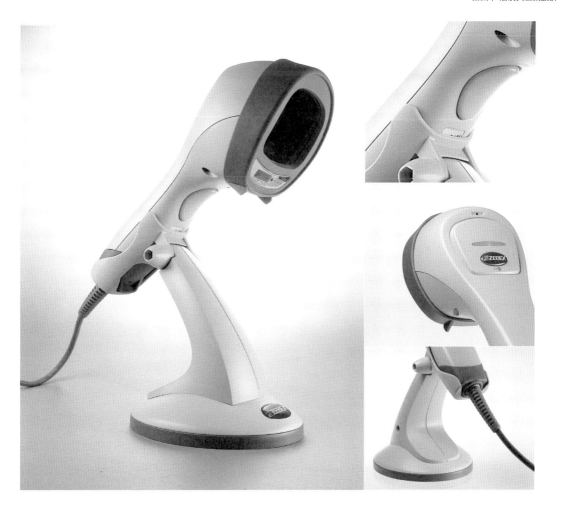

ZEBEX Z-3060 手握式雷射掃瞄器

reddot design award
winner 2007

　　誰會想過在大賣場買東西時，店員使用的那隻手握式雷射掃瞄器是經過浩漢設計團隊精心設計的？在有限的成本預算下，我們在零點幾美元中堅持著設計的細節。為巨豪實業股份有限公司開發的這款ZEBEX Z-3060手握式雷射掃瞄器，擁有強大的功能，不但可手握，也能搭配一個底座來變成桌上型的掃描器。為了配合不同的企業客戶對於條碼掃描作業的速度與準確度產生愈來愈高的期望，因此它採用了全方位更精密的雷射掃描模組，並在人體工學與設計造型語義裡，展現浩漢在功能與美觀的每一個細節都抱持的設計熱情與堅持。

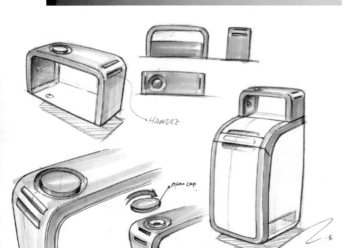

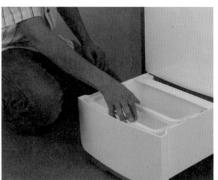

美的 3KG 洗衣機

INTERNATIONAL DESIGN
EXCELLENCE AWARDS'07

　　為此項產品進行市場調查時，浩漢設計赫然發現，中國大陸的小家庭空間規劃裡，洗衣機取得供電雖然相對容易解決，但因為住房不一定有浴室或洗手槽、陽台，因此供水以及排水成為一大難事，於是浩漢設計了這款適合置於房間內使用的革命性3公斤洗衣機，創下兩岸家電首例。

　　這台中國美的（Midea Group）迷你洗衣機，由於容量不大，特別適合租屋族清洗貼身衣物，為了解決汲水與排水不便的問題，浩漢在洗衣機下方設計抽取式集水盒，清洗衣物前先將集水盒抽出，汲水注入洗衣槽中，再將集水盒置回洗衣機下方，便可以回收污水，方便取出更換。

Royalstar XQB55-803G洗衣機

design
award
china

2007

隨著中國新一代生活形態崛起，洗衣機除了提供洗滌功能，也是傳達生活品味的象徵之一。針對中國年輕市場所設計的中國美的5.5公斤撥輪式「Royalstar XQB55-803G洗衣機」，以矩型機箱為造型，跳脫家用洗衣機的典型。

科技感的線條與層次，營造出嶄新的 hi-tech 洗衣時尚；右側L型操作介面，突破傳統手法更加強人體工學的體貼設計，讓頂蓋上的窗口面積，大於一般同類型洗衣機產品，使用者能更容易看見洗衣狀態。

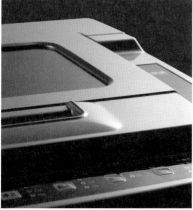

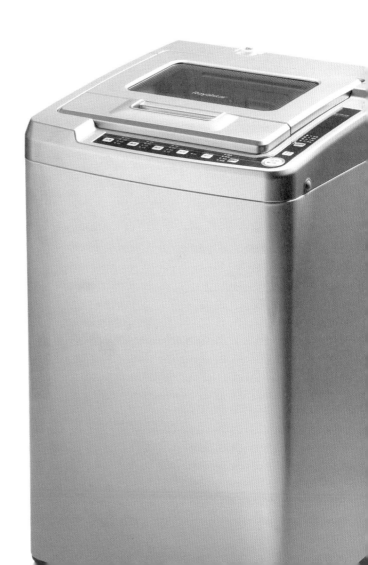

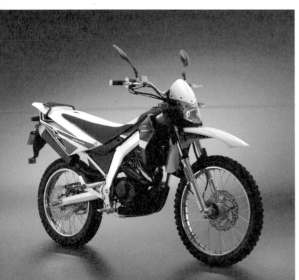

Flying off-road Bike 越野摩托車

iF
product
design
award

2007 ■

　　宗申「Flying off-road Bike 越野摩托車」是一輛鎖定歐洲年輕消費者，充滿自信風格的街頭娛樂車款，也是歐洲越野車市場的代表之作，試圖在使用性上滿足不同消費者的需求。

　　利用其基本框架，搭配可替換的關鍵組件，整體造型上，則符合年輕人愛炫的性格；車燈與擋泥板合而為一的創新設計手法，除提供更好的遮蔽泥沙效果，也更具速度感；具備散熱與防護雙重功能的車殼，多一層保護，無論是專業騎士或是業餘玩家，都能享受極限運動的駕駛樂趣。

SKUBY 滑板自行車

為鑫岩國際有限公司開發的 SKUBY，是一款前所未見的都會用新品種自行車。著眼於都市人的輕便代步需求，也觀察到現有交通工具的不足，因此在設計上融合了「滑板車」和「自行車」架構，滿足不同年齡、性別、裝扮的都會居民，對現有二輪代步工具能「騎得更便利又安心」的期盼。

擁有高度彈性的 SKUBY，可選配裝置蓄電池、導航儀、孩童安全椅，還有許多發展的可能性。台灣雖有自行車王國之稱，不過隨著全球市場趨近飽和，如何創造新的消費族群，也成了自行車開發商的首要課題。台南 ETW 鑫岩國際就是在這樣的背景下，決定與浩漢設計共同合作，創造一款足以讓非自行車使用族群，特別是都市居民，也會感到驚艷的自行車產品。

為了實現「創新」的目標，浩漢首先從觀察都會族群的「移動行為」著手。研究結果發現，由於汽機車停車位愈來愈難求，所以只要目的地是不太遠的距離，多數人都寧可採取步行，或是仰賴大眾捷運。因此如何讓這樣的需求能透過創新的代步工具的幫助，變得更便利，成了 SKUBY 的設計目標。設計團隊提出的概念其實很簡單，就是「滑板車」和「自行車」的融合。

特別值得一提的是，在將概念落實為具體造型的階段，設計團隊刻意不讓 SKUBY 看來「過於前衛」，而是賦予務實創新的調性，讓美感傳達於細節當中。

ARIMA DHC-1000 19吋LCD PC

product design award 2006

reddot design award winner 2006

　　運用廠商的原有的技術為他們開創產品的多元性，是設計公司經常遇到的挑戰。為華宇電腦股份有限公司開發的 19吋LCD PC，即是運用原本筆記型電腦的元件，重新思考All-in-one桌上型電腦的可能想法，搭配19吋LCD液晶螢幕，只要再外接搭配鍵盤、滑鼠等輸入周邊，就是一台具完整功能的電腦。細薄輕巧的機身，節省了原本被電腦主機所占有的空間，讓作業環境更寬敞舒適。

　　在造型風格上，透過簡潔前衛的線條，鋁合金的美背設計，表現出內斂的科技感，能輕易融入辦公室、商業空間及書房等各種不同的空間環境中。

　　該產品的操作識別作了格外貼心的規劃；螢幕相關的操作介面設置於深色面板處，而電腦主機操作介面則都安排在銀色本體上，讓使用者能直覺地使用產品，達到最高的人性化。

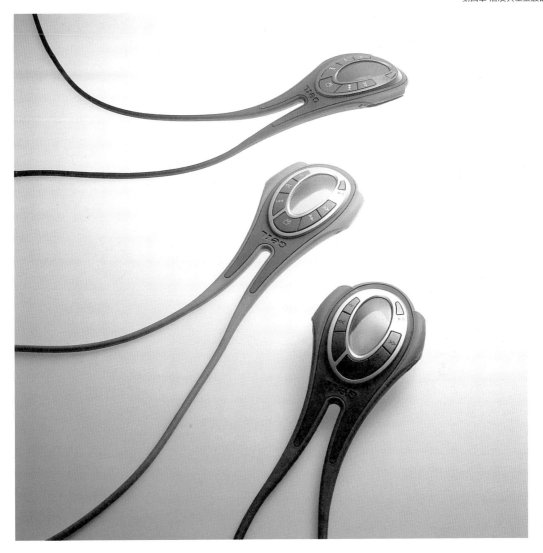

GeIL 運動型MP3隨身聽

iF
product
design
award

2006 ■

　　這款為友懋國際科技股份有限公司開發的產品，運用微量成型的技術，將原本只用於一般運動鞋的技術運用在產品上。像手錶或項鍊一樣可以戴在身上的運動型 MP3，由橡膠外殼保護著機體，防水、防汗還具有彈性、延展性，多樣化的使用方式也獲得德國 iF 設計獎的青睞。

　　這款產品設計當時，MP3 商品大量出現在市面，因此在設計提案上特別讓它的外形變得更活潑多元，並試圖為隨身攜帶的功能提出新想法，以在激烈的市場競爭裡形成差異。

Chapter 05
未來的
設計

Part.1 中國設計的 過去與現在

中國設計vs.文化底蘊

作為一位放眼全球，又在歐洲、中國大陸、東南亞市場等地取得成功的專業設計經理人與資深設計者，陳文龍對於世界有他自己的觀察，可是免不了，他還是想要回到東方的觀點，去回溯東方文化與當代設計結合的可能性，於是他有了一系列與中國文化相關的思索……

文化創意產業有個很重要的特質，就是它能給你與某個地域的人、事、物、歷史產生關聯的特別體驗。當中國人想要講究文化創意時，我們便看到了它深厚的內涵帶來了這個機會。在中國具備「天有時、地有氣」之後，要如何做到「工有巧」，就成了致勝與否的重點，端看概念與技術如何反映在產品上。

如果講到反映中華文化的設計，大家往往會想到中國傳統的一些圖騰，最常見的不是龍鳳就是福壽。但代表中華文化的絕不只這些單純的意象，今天更難的是我們應該思考如何應用工業設計的方法，來塑造出中國式的設計。

　　我看到韓國、日本、德國都可以把他們文化當中的元素變成設計的一部分行銷全球。像著名的工業設計家深澤直人，他可以做出那麼多出色又帶有日本細膩文化的產品，德國人也有屬於他們文化的寶馬（BMW）與奧迪（Audi）汽車，那麼我相信華人也有機會，可以把華人文化做一個轉換，在創意的領域中加以運用。我想可以從最單純的生活道具開始，當這個物件被放在一個空間裡頭時，要自然就會升起一種東方美學的氛圍，那我們便可以說這個物件內化了東方文化的創意。這也將是接下來我們會提到的一個主要命題「悟空計畫」。

中國曾經輝煌的文化意境與設計

　　仔細欣賞蘇州的庭園如拙政園，你會發現庭院的牆上都有很多的窗，有許多區塊與角落做成山水，每扇窗看出去的景色都不一樣，所以眼前雖是一個窗，但景色卻會隨著窗的角度以及當地的溫度、溼度、氣候、甚至觀者的心境而有所改變，這就是在微型山水中觀景的中國概念。它講求的是意境與心物合一，同樣強調東方意象的日本庭園枯山水卻有不盡相同的發展結果。

　　除了善於營造意境之外，中國的工藝與設計其實很久以前就有了傑出的表現，只是我們沒有把這些傳統加進西方的大量製造技術與工業設計觀念。早在清朝以前，中國就有非常發達的瓷器、琉璃、家具工藝技術，中國在大量製造的前提下，使用了大量的熟練人工進行生產，但還是考慮了一些生產的方法，有其脈絡可循。

　　中國人的美學，強調要由熟練的技術與悠遠的意境而來，就像書法一樣，熟能生巧。你看燒製瓷器前，師傅就要嫻熟地拉出很漂亮的曲線，不能出丁點差錯，所以中國人的美學其實沒有落後。只是到了乾隆之後，整個國家向西方關上大門，沒有與沸沸揚揚的西方工業革命產生任何接軌，因而產生了技術上的落差。加上中國文化後來花了很大的力氣從帝制轉型到民主，接下來又發生政治變革而無暇他顧，使得美學的講究顯得衰落。

　　西方工業革命之所以成功，是因為採用了機械進行大量生產，可是他們還是希望機械能產生美的物件，所以就有了包浩斯（Bauhaus）等當代工業設計的學說出現。

　　我不禁想像，如果工業革命在中國發生，會是一個什麼樣的局面？

蘇州拙政園

抓住屬於華人的機會

我們現在用西方這一套技術、觀念在談工業設計，但回想當初在創立浩漢時，其實很缺乏信心，我們沒辦法去談屬於自己的設計思維、設計理念，因為設計師在學校所學的，不論是草圖（sketch）、精描圖（rendering）、模型（mock-up）等等，都是從西方擷取而來的知識系統。

台灣之前做的是外銷，因此想的都是外國人要的是什麼。但速克達Scooter（大陸人稱踏板機車）在台灣發展卻是個有趣的例子，也讓我們了解，只要好好思考在地需求，也能打開一條國際道路。過去很多國產的速克達原本是設計給台灣消費者，後來因為有了競爭力，才打開外銷全世界的機會。我們參與設計的三陽速克達Mio 50/100，最先是以歐風復古造型來吸引台灣的年輕客層，後來在歐洲也大受歡迎，賣得非常好。由此可以看出，我們在工業設計的領域已經有了相當的熟練度，即使台灣人對於速克達機車的詮釋跟義大利人對於偉士牌機車的詮釋完全不同，但好的產品仍是前提。

我們從操作方便性到成本的考量等等，都完全與歐洲不同，你可以在裡頭看到屬於台灣的「工有巧」。如果家具、家電、汽車甚至日常生活道具等等都有這樣的市場背景去發展，說不定早就能出現代表華人文化的設計。因此浩漢有了「悟空計畫」，這也是每個設計師（包括我在內）多年來在想的事。

1. 廣受義大利人歡迎的 Mio
2. Mio的手繪草稿

1. 浩漢設計1988年成立時的合照
2. 浩漢設計上海分公司

創造屬於華人的美學

我的思考策略面是，怎麼讓浩漢變成一個具有國際視野與國際地位的公司。當然我要從基本的技藝開始，為了找到跟別人不一樣的立基，於是我們從電腦化開始做，也從管理面去改進，讓公司運作更有效率，接著再邁向國際。

換句話說，我憑藉的是技術加上管理，再來是台灣在資訊科技及機車設計製造的經驗。因此我們進入中國大陸之後，有了國際化的機會，讓國際知道有一家華人的設計公司叫做 Nova。我們不只提供自己的創意，也得到一些與外國設計公司合作的機會。既然在上海設立了分公司，比較了解中國文化與市場，因此會與國外的公司共同開發產品，這也是很寶貴的經驗。

我們一步一步走來，花了很多時間在尋找機會，讓華人也可以談設計。這段慢慢努力的過程，讓我後來選上全球最具影響力的工業設計團體「國際工業設計協會」（Icsid, The International Council of Societies of Industrial Design）理事。

當然華人的美學，還是我心裡一直想達到的企圖。

中國設計vs.中國品牌

浩漢未來的契機，就是中國市場的崛起。這幾年因為有2008年奧運以及2010年上海世界博覽會，使得中國變成了一個設計競技場，由以往的中國製造，開始進步到去談中國創造。作為台灣相當成功的國際設計公司，陳文龍如何觀察中國設計與中國市場未來的發展呢？

將在地需求融入設計

以中國目前的氣勢，「天有時」已經顯現出來，「地有氣」也有成功的條件，因為中國有非常巨大的市場，中國人對於用的東西有不同於其他國家的偏好，也有不同的文化特質與生活形態，因此這個市場會有它的需求，全世界都會想為中國進行設計。

包括在地的廠商，當然也會在這個市場裡頭競逐，他們有了解在地文化的優勢，又可以利用從全世界各地進入中國的資源與技術。舉個例子，如果

中國廠商想要設計迎合中國市場的電視機或電冰箱,除了沿用與全球潮流相近的作法,在裡頭還是會有細微的差異。比如韓國的冰箱,便設計成有專門放置「泡菜」的設施與空間;反觀中國人日常用餐有一個習慣,會把剩菜剩湯連同碗盤一起放疊到冰箱裡,這種需求似乎也應該有好的解決方案。未來,只有了解當地文化才能有領先的優勢,這點在設計上亦不例外。

設計要講求策略與效率

我們對於中國的策略,慢慢在進行調整,因為當地的廠商大部分有自己的品牌。中國之所以有機會創造出全球矚目的產品,是因為它已擁有極大市場,可以醞釀出富有自己特色的產品,只要這種特色能夠吸引消費者去體驗,那麼它就有成功的機會。不過目前這些發展都牽涉到品牌,因此浩漢在中國大陸的發展策略,慢慢朝向與品牌攜手合作進行。一談到品牌,就會有品牌延續的策略與發展,重要的關鍵在於「策略」,我們不只光談設計單項的內涵,在設計時也必須去考量如何塑造企業的文化等等。

目前與浩漢合作的中國品牌,包括美的家電、奇瑞汽車、吉利汽車、建設摩托、宗申摩托等等。雖然目前營業額仍以交通工具的設計為重,但在項目的數量上,3C加上家電仍為多數,以洗衣機、冰箱家電為例,2007年就與美的合作推出達三十款之多的新產品。

與浩漢合作的中國品牌

剛剛進入中國大陸時,浩漢最困難之處在於開拓客戶,因為大陸的客戶更重視成本,尚不了解設計所帶來的附加價值何在。不過浩漢利用自己一套的系統,讓他們看見設計的價值。從最早單方面去配合客戶的需求,到現在能夠扮演一個引導並提供建議的角色,甚至走在客戶前頭,提出新趨勢給業主參考,浩漢可以說慢慢走出一條自己的中國設計之路。

Part.3
悟空計畫

談過了中國設計文化的底蘊、中國曾經有過的輝煌，甚至華人未來的設計前景之後，接下來，陳文龍在浩漢設計慶祝成立20週年的當口，發起了一項很有意思的創舉。他要透過巧妙的穿針引線，讓台灣、中國、義大利三地的設計人串連起來，一起提出創意發想。這項「悟空計畫」要讓我們思考，當東方與西方文化再次相遇，當馬可孛羅的東行與玄奘、悟空的西行於21世紀以截然不同的方式進行，到底會演繹出怎樣的設計火花？

文化創意產業需要時間來沉澱，觀念也需要貫穿在精神裡頭，因此我們要想清楚目的與所要的成果。

這項計畫緣起於一次浩漢設計副總黃國煌的義大利米蘭家具展之行，他結識了義大利最享盛名的Domus設計學院老師，雙方相談甚歡，促成了這次東西文化再度交流的合作案。於是浩漢提出「悟空」這個題目，台灣的浩漢、北京的清華大學加上義大利的Domus設計學院，三方創作共同的主題。

陳文龍曾經讀過一本書，裡頭提到往昔北歐來中國貿易的船隻，載滿了中國的絲綢與瓷器等商品，價值等於整個北歐國家三分之一的年產值。可是為什麼時至今日，中國人的優勢沒有了？我們現在談工業設計，為何都在談西方的東西呢？

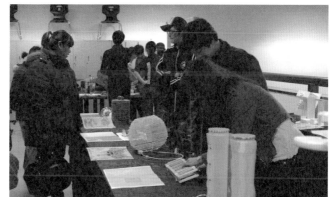

北京清華大學與義大利 Domus 的設計提案與討論會現況

中國昔日不論是瓷器、家具、紡織品，都是大量生產製造。雖然是以手工生產，但第一個條件就是要有熟練的技術，再來就是找到生產的 know-how，像是繁複而精美的編織或是燒製玻璃器的脫蠟法等等，這些都是中國人想出的方法。

清朝乾隆以後採取鎖國政策，不願意與西方貿易通商，使得西方為了得到更多資源與財富而出現了工業革命，產生很多化工產品，而這些產品又激發了另一波大量生產的方法，包括我們所謂的「生活道具」等等，更產生了德國包浩斯的工業設計理論「形態由機能決定」。

其實，中國一直有非常強盛的大量製造經驗與傳統，像是《考工記》就是廣為流傳的重要經典，裡頭有一套完整而嚴謹的方法。只要有文明，就會想要把知識管理起來，像《考工記》一樣把知識外顯化，等到我們對這門知識都熟練之後，慢慢也會將之內化，工業設計的發展也會這樣。

中國、台灣等地的教育普及之後，我們也學會了西方的工業設計，採用了新的方法，就像當初西方要來中國學習工藝技巧而有所改變一樣。我們很好奇這樣的做法在華人圈會帶來什麼改變？

取名為悟空計畫，當然第一個原因是民間故事裡唐三藏與孫悟空等人到西方去取佛經，不過我們看到，三藏與悟空取回的佛經到了中國之後產生質變，加入儒家、道家與禪的思想，是另外自成一家的佛教發展。這種異文化磨合後的質變過程，就是這次悟空計畫想凸顯的議題。中國目前有一個很大

Domus 設計學院成果發表現場

的內需市場，所有產品都會在這個大實驗場裡被檢驗，有大量的實踐機會。中國人會把創意產業如同新取回來的經，在華人世界發展成什麼樣子？這很值得去思考與探索。

　　另外我們也發現，悟空裡頭的「空」這個概念特別耐人尋味。我們常講色即是空、空即是色，如果我們對眼前所看到的「色」，即物件既有的形體與功能上的意義，先把現狀給騰「空」出來，好讓不一樣的可能進來，用不同的觀點、價值觀或習性去重新觀它、悟它，如此新的概念才會產生，「色」才會被悟成另一種新的可能性。

　　當文化變成設計的一種重要元素，到底會激發出什麼樣的化學元素，是否能產生全世界都能接受與感受的東西，這是我們覺得很值得玩味的。因此我們提出了這個東西交會的設計主題，透過與北京清華大學以及米蘭 Domus 設計學院的合作互動，想要看看會分別有什麼樣的想法蹦出來。我們希望要有一個新的觀念與想法，引導出新的思考模式與目標，並以「非家具」的生活用品來作為具體的設計表現。雖然過程還有些混沌，也不知道會有什麼結果跑出來，但是我相信「此有故彼有」的道理，用期待與意念去面對問題，就會有答案浮現！

後記

2007・仲夏 ──

　　約莫在我剛剛出版第一本中英雙語專書《曼谷設計基因》的同時，我在信箱裡突然收到了一封來自浩漢設計公司的電子郵件，探詢合作新書的可能。

　　「那麼你們想要找我寫誰？」我在接下來的連線通話裡追問。

　　「喔！為了慶祝明年成立20週年，我們想以總經理陳文龍為主角，出版一本傳達浩漢設計美學的專書！」手機另一頭傳來這樣的回答。

　　聽到這個名字，混沌的思緒彷彿瞬間導入電流，時光如風馳電掣般回溯至八年以前。

　　八年多前，我還在著名財經雜誌擔任記者一職，有次為了製作熱門大學科系專題，擇定國內重要的工業設計學系老師以及傑出畢業校友進行密集訪談；這名單裡頭，恰好有位業界極為推崇的「達人」──陳文龍。

　　當時還在實踐大學任教的陳文龍，頗受學生與校方好評，因此我們約在校園見面，請他說明「工業設計」這個在國內逐漸受到歡迎的科系，具有什麼樣的特性與發展前景。我還記得陳文龍在忙碌的午後匆匆趕到，身上穿著西裝、戴著一副大大的金屬框眼鏡，手裡還拎著個沉甸甸的公事包，看來頗為嚴肅的樣子，跟一般人心目中自在揮灑創意的「設計師」有點不同。

　　如果不一語道破，陳文龍外貌看來還比較像大公司的高級主管呢！

　　這樣形容，其實也沒錯，除了在學校作育英才，陳文龍也積極帶領浩漢設計闖蕩全球，早是事業有成的專業經理人。

　　八年時光倏忽流逝，我早已淡忘那次訪談，也不記得到底跟陳文龍談了什麼。不過當我在電話這頭回想起來，還能憶起陳文龍其實沒像他外表看來那般嚴肅；倒是他對於訪談的講究精確與字字斟酌，在我的採訪生涯裡，實屬少見。

　　說起這次與浩漢的出版合作，實是有趣的緣分。這幾年來，我恰巧有計畫地將寫作與演講的重心，移向「創意城市」以及「文化創意／設計」這兩塊領域，想要以比較生動的方式，引領大眾深入探索創意人的心靈地圖。

　　這下可好！浩漢設計自己送上門來的合作提案，不就剛好能幫助讀者以

及我自己更深入了解設計人的思維嗎？於是我一口答應，很快與陳文龍約定了時間，商談彼此合作的可能性。

多年之後於咖啡店再度見面，眼前讓我驚訝的是，幾年時間，陳文龍竟然變年輕了！他的金屬框眼鏡變得更細膩、更適合他的臉型，讓他看起來更有精神、整個人的感覺也更柔和一點；而經過這幾年大幅拓展業務的深刻歷練之後，陳文龍言談之間對於自己的人生以及設計構想有了更深入的闡述，也願意把這些潛藏多年的所思所得，透過我的整理與筆觸與社會大眾分享。

就這樣，八年前短暫結下的緣分再次延續，陳文龍領軍的浩漢公司與我，開始著手這項浩大的出版工程，將二十年來浩漢的發展，以及陳文龍個人對於美學、美感的追求，化為能夠被大眾接受、了解的文字與版面編排。

這後來定案為《設計。品》的出版計畫從籌畫到成書，歷時剛好約一年，一段不算短的日子。有意思的是，陳總一定不知道我的心情曾經歷多次轉折。

相不相信？採訪寫作多年，我本以為早練就應付所有特殊狀況的功夫。不過在這個寫作案上，初投入時的興奮情緒卻沒有持續很久，經過第一次密集訪談之後，我很快就焦慮起來。

為什麼會這樣？原來，陳文龍的精確與謹慎讓我很傷腦筋！

每當我丟出了一個問題之後，只要有不確定或可以再準備得更充足的地方，陳文龍必定要求停住，下回再進行補充。

所有富經驗的採訪者都知道，一場精采訪談，其實就像高潮迭起的兵乓球賽，充滿了緊湊的節奏與互動。可是因為陳文龍的謹慎，我得花上更多時間，將斷掉的訪談重新串連，以延續高潮的不斷出現，讓彼此相信這項計畫的確可行。

（陳總！這可不是在抱怨喔！我覺得你已經講得很好了！所以表面上雖然不動聲色，但私底下我可是為了要鼓勵你流暢地說下去，花了不少功夫呢！哈！）

除此之外，陳文龍的個性不愛出風頭，因此關於此書呈現的角度，我們溝通過好多次，最後才決定以書中人物與大眾「分享」的概念，娓娓道來陳文龍這個世代的台灣設計者從青澀邁向成熟的過程，而非把他塑造成另一個設計明星；這樣的想法，才讓陳文龍開懷暢談。

（親愛的陳總！在這裡我要再次感謝你默默承受我的各式拷問！不厭其煩地回答我的不斷逼問。）

不知道陳文龍每次在穿梭各國之餘的百忙行程當中被我逼問數小時之後，心裡想的是什麼呢？我自己這邊，每次都是筋疲力竭，每當從浩漢汐止

總部採訪完回家，無不馬上癱倒在床上，睡上一整晚才能恢復體力呢！

　　這樣的過程當然並不輕鬆，不過奇怪的是，隨著對陳文龍愈來愈熟悉，我發覺自己的收穫也愈來愈多，陳文龍所提出的不少獨特觀點，包括一些對自然界衍生美感的觀察以及由東方佛理延伸而出的設計解析，在在刺激了我對設計的反思，這也是支持我繼續進行此計畫的一大原因！

　　夏天・秋天・春天 ——

　　經過整整三個季節遞嬗之後，這本書的稿子終於送到了高寶書版以及浩漢設計公司手上。

　　回想起來，從採訪當中，一次又一次，從陳文龍的謹慎與斟酌當中，我看到他「認真執著」的精神以及追求完美、腳踏實地的個性，展現在他一路成長以及帶領浩漢向上提升的過程當中。對於一家創立於台灣的設計公司能夠成功走向國際，我心裡的一些感動逐漸發酵，於是一段又一段，我把他說給我聽的一些精采片段，化為一般讀者都可以看得懂、感受得到的文字。

　　於是我們開始發現，弄懂設計師腦袋裡的想法，其實並不那麼遙不可及。在一項設計從概念轉變成產品的繁複過程中，陳文龍以他的精闢觀點，替我們與設計，搭起了一座溝通的橋樑。

　　陳文龍與我，看起來好像位在完全不相干的天平兩端；一個矢志以文字織就人生風景，一個致力以視覺與美感傳達設計價值；因為這本書，我們的思考有了一個交集點。

　　在本書文字呈現上，我因此試著找出平衡點，既讓陳文龍可以暢談他的理想與人生；也盡量使文字與段落的編排，可以貼近讀者好奇的目光。

　　我在爬梳龐雜訪談資料的過程當中，窺見陳文龍從小生長的背景，這對於他成人之後自制甚嚴的個性，有著極大的影響；我們也看到一位具有開創性格的設計者，那股追求向上提升時持續不懈的努力堅持，其來有自。

　　我們也看到，陳文龍身為台灣培訓出來的第一代工業設計師，在面對當代設計學說幾乎全來自西方的狀況下，想要慢慢摸索出東方設計思維的遠大企圖心，讓亞洲有一天也可以藉著設計的共通語言向全球發聲。

　　不只如此，我們還看到了陳文龍在人生最為醇厚的中年時期，其異國好友 Andreani 對他亦師亦友的提攜與祝福，那是人生難得的福分與際遇。

　　還有，非常幸運地，藉著採訪的機會，我品嚐到陳文龍賢慧的夫人所變

出的一桌義式好菜，具體感受到陳文龍學習、培養生活品味的過程。

如同本書書名《設計。品》所指，在閱讀本書的過程中，我們深入體會到陳文龍內心深處對於設計與品味之間互為表裡的思考脈絡，這也讓我們更進一步去反省，面對一件好的設計，到底應該如何去品味它。而所謂品味的底蘊，又是如何影響著設計的表現？

說到最後，這本書的誕生，還是得歸功於陳文龍先生的大力配合！非常感謝他願意敞開心胸，讓我能把他本人以及浩漢設計的精采故事，呈現在各位讀者眼前。另外浩漢設計的資深經理張雅琴、高寶書版發行人朱凱蕾、總編輯林秀禎以及資深編輯黃威仁等人亦不遺餘力地促成了本書的順利出版，我在此一併向他們致意，希望您會喜歡這本很不一樣的設計書。

李俊明
2008年8月寫於台北

索引

BREAK 02

設計。品 ——
浩漢設計與陳文龍的美學人生

作者	陳文龍、李俊明
總編輯	林秀禎
編輯	黃威仁
出版者	英屬維京群島商高寶國際有限公司台灣分公司
	Global Group Holdings, Ltd.
地址	台北市內湖區洲子街88號3樓
網址	gobooks.com.tw
電話	02-27992788
E-mail	readers@gobooks.com.tw（讀者服務部）
	pr@gobooks.com.tw（公關諮詢部）
電傳	出版部 02-27990909
	行銷部 02-27993088
郵政劃撥	19394552
戶名	英屬維京群島商高寶國際有限公司台灣分公司
發行	希代多媒體書版股份有限公司/Printed in Taiwan
初版日期	2008 年 9 月

國家圖書館出版品預行編目資料

設計。品：浩漢設計與陳文龍的美學人生 / 陳文龍，李
俊明著.-- 初版.-- 臺北市：高寶國際出版：希代多媒體
發行， 2008.09
　　面； 　公分. 　-- 　(Break書系；BK002)

ISBN 978-986-185-187-7(平裝)

1.設計 2.工業設計 3.技術美學

964.01　　　　　　　　　　　　　　97008749